京都翰轩

The Lofty Room In The Capital Of China

京都翰轩

The Lofty Room In The Capital Of China

第一届全国优秀中青年国画家作品集

First national outstanding middle aged country painter work collection

主 编　曹兴武

河北美术出版社

主　　编：曹兴武

责任编辑：王国强　李菁华

责任校对：王素欣

技术编辑：毛秋实

图书在版编目（CIP）数据

京都翰轩·第一届全国优秀中青年国画家作品集／曹兴武
主编.—石家庄：河北美术出版社，2008.6
ISBN 978-7-5310-2984-7

Ⅰ.京…　Ⅱ.曹…　Ⅲ.中国画－作品集－中国－现代
Ⅳ.J222.7

中国版本图书馆CIP数据核字（2008）第073570号

京都翰轩

出版发行：河北美术出版社

（石家庄市和平西路新文里8号）

邮政编码：050071

设计制版：北京立新兴业文化传媒有限公司

印　　刷：北京盛兰兄弟印刷装订有限公司

开　　本：889毫米×1194毫米　1/16

印　　张：11印张

印　　数：1-3000册

版　　次：2008年6月第1版

印　　次：2008年6月第1次印刷

定　　价：98.00元

目录

梅启林

　　1960年生，河南信阳人。1997年毕业于解放军艺术学院，师从刘大为、刘天呈等著名美术家。现为中国美术家协会组联部副主任、中国美协创作中心常务副主任、中国美协培训中心秘书长兼主任、中国美术家协会会员。

　　参加重要的展览有：2005年山水画作品参加"从传统走来"中国山水画展；2006年山水画作品应邀参加"本源画风"中国画学术邀请展；2006年山水画作品特邀参加"黄河壶口赞"全国中国画展；2006年山水画作品应邀参加"纪念长征胜利70周年"全国著名画家中国画作品展；山水画作品获中国美术"金彩奖"第一、二届优秀奖；2005年人物画作品参加北京国际美术双年展青年美展；2005年国画作品参加《美术观点》学术提名展；1996年书法作品获全国大学生书画大赛银奖；2003年人物画作品入选第二届全国中国画大展；2004年人物画作品入选第二届全国人物画大展；2004参加"纪念郑州市建城3600周年中国画名家邀请展"等，出版有《梅启林水墨画集》、中国画名家《画库》。启林重画外修养，于诗、书、印均有涉猎，尤其是隶书、行草造诣颇深。

第一届全国优秀中
青年国画家作品集
京都翰轩
JINGDUHANXUAN

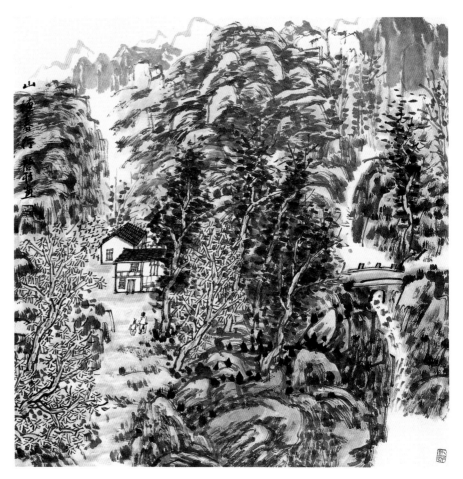

山径春行 68cm×68cm

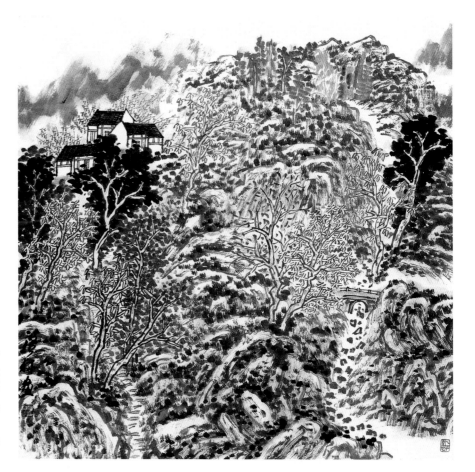

梦里家山 68cm×68cm

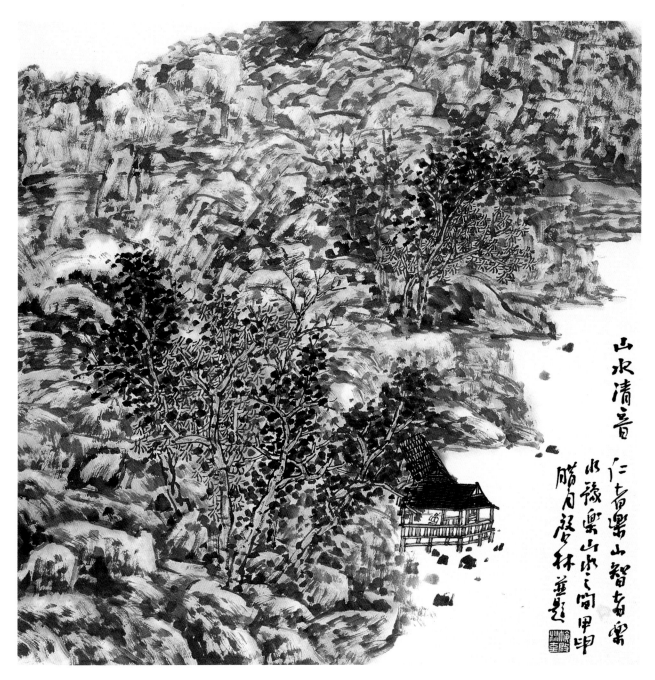

山水清音 仁者乐山智者乐
水故乐山水之间甲申
腊月启林善题

山水清音1 68cm×68cm

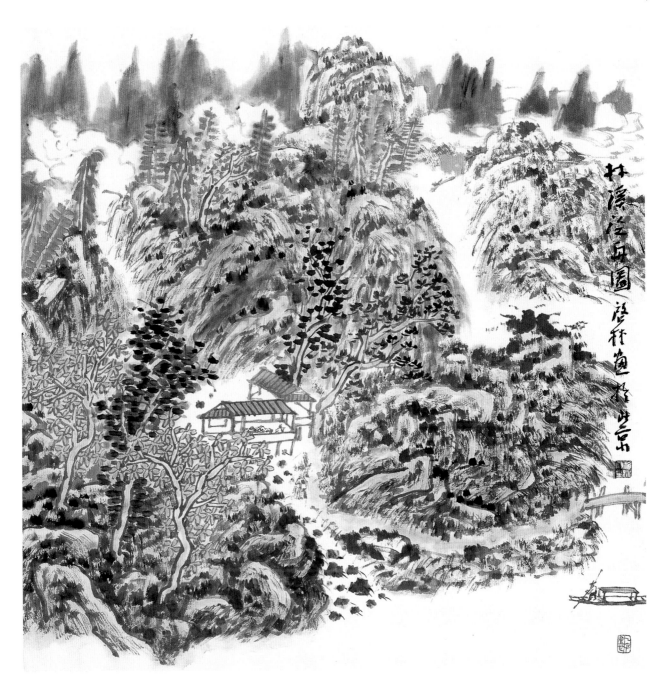

林溪泛舟图　68cm×68cm

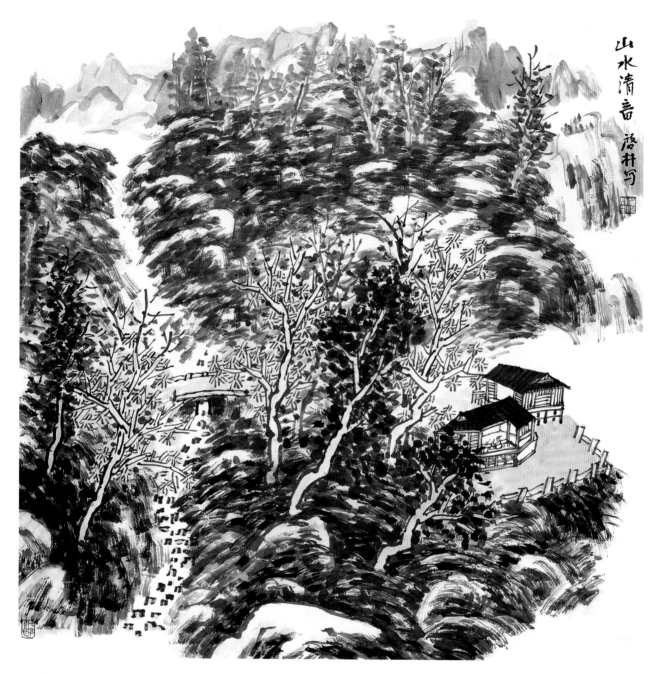

山水清音2 68cm×68cm

第一届全国优秀中
青年国画家作品集　京都翰轩
JINGDUHANXUAN

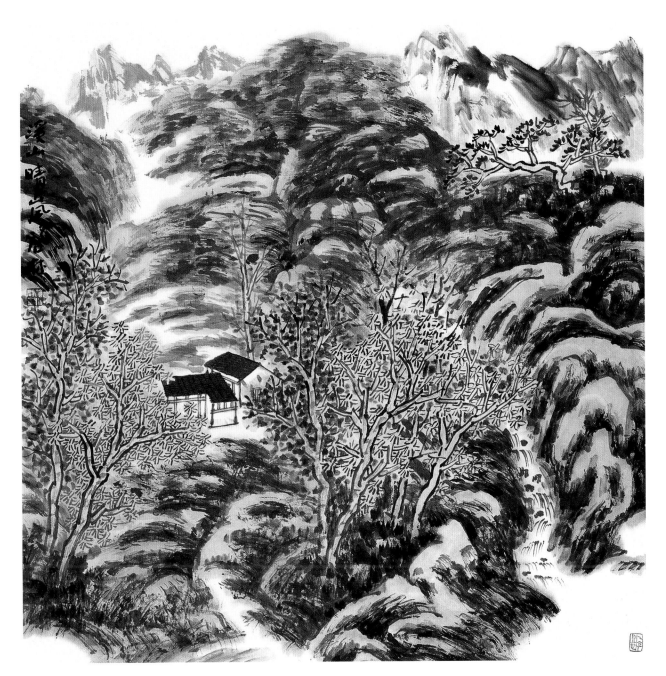

溪山晴岚 68cm×68cm

王金明

字海旭，1961年3月出生。中国美术家协会会员。现为北京"京都翰轩"艺术总监、北京台湖国画院画师

1982年，毕业于周口师范大学艺术系，后进入河南省黄泛区文化馆任专职美术干部（1983～1988）

1988～1993年，从事珠宝玉器设计工作（郑州黄河玉雕厂任厂长）

1996年，进修于北京画院。作品入选师生作品联展（展出地点：中国美术馆）

2001年，进修于文化部岩彩画高级研究生班（中央美院）

2003年，进修于中国美学天津山水高研班

2005年，被邀请到韩国和蒙古人民共和国成功举办画展（首个在蒙古国举办个展的中国艺术家）

2005年，进入中国美术家协会仁和美术馆高研班硕士研究生班——山水画创作室

2005年，作品参加全国国画大展（入选）

2005年，作品获全国"壶口赞"优秀奖

2006年，作品参加"全国红军长征胜利70周年暨中国美术家协会首届高研班名家作品展"，获优秀奖

2007年，作品获"中华情全国大展"优秀奖，作品入选中国人民解放军建军"80周年展"

2008年，再次被蒙古人民共和国政府邀请举办个人画展，并受到政府议长和总统的接见。

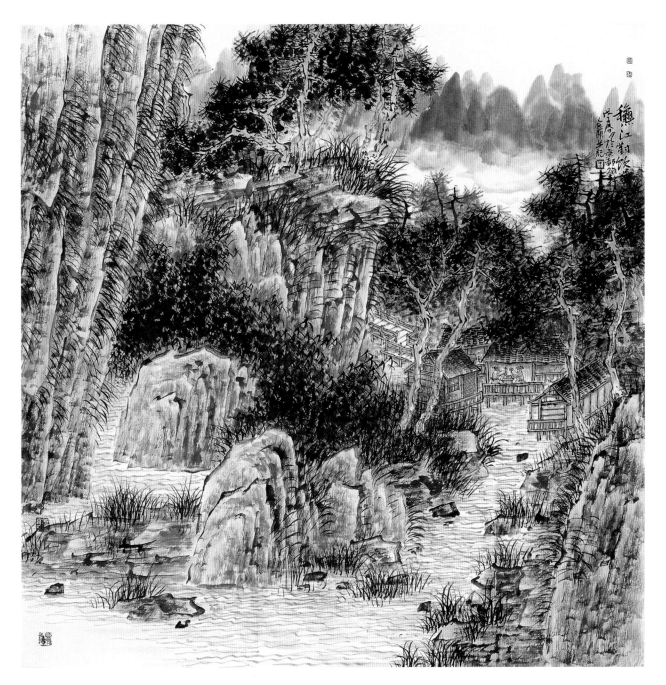

秋江对饮图 68cm×68cm

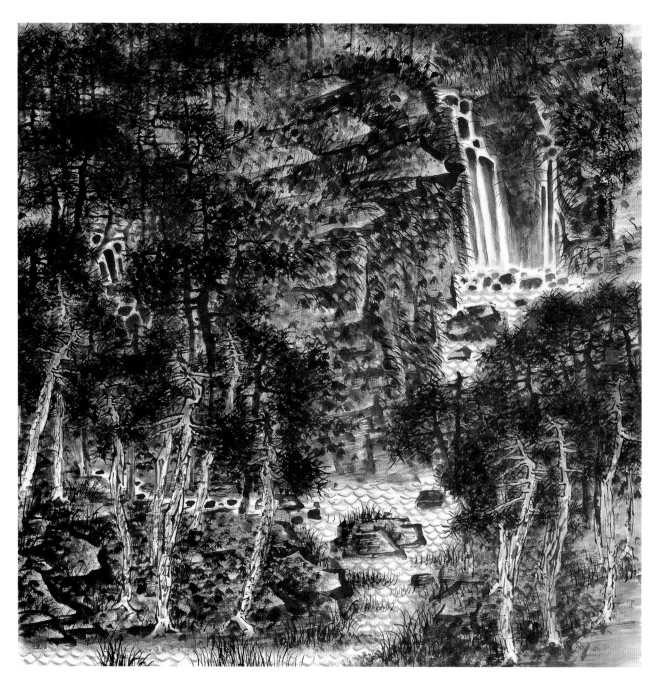

月映松林 68cm×68cm

黄泛区林村醤心十春月於都翰轩盒明并記園

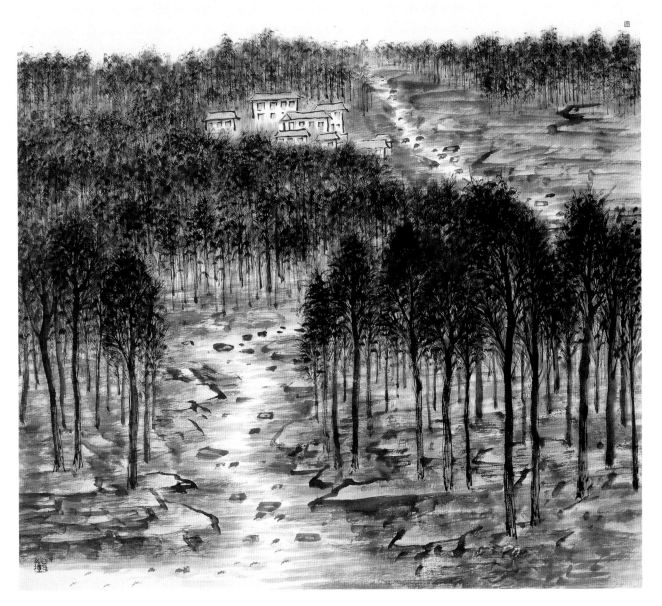

黄泛区林屋图 68cm×68cm

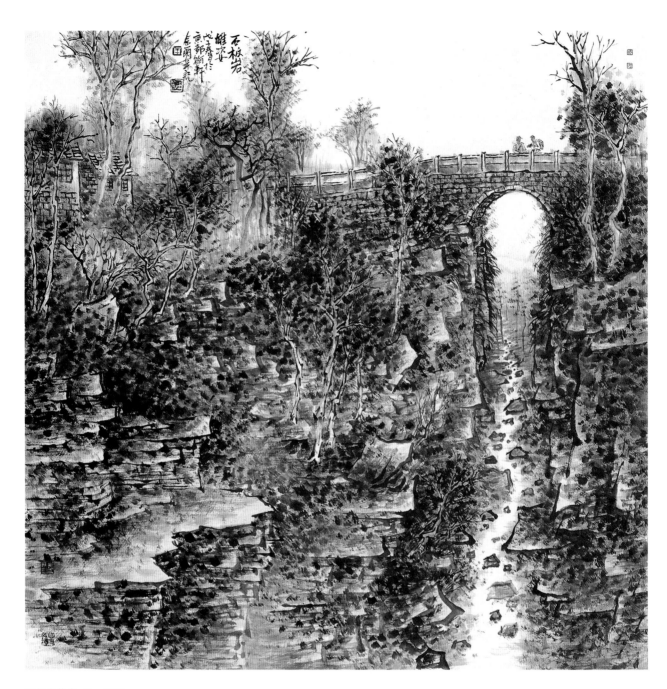

石板岩雄姿 68cm×68cm

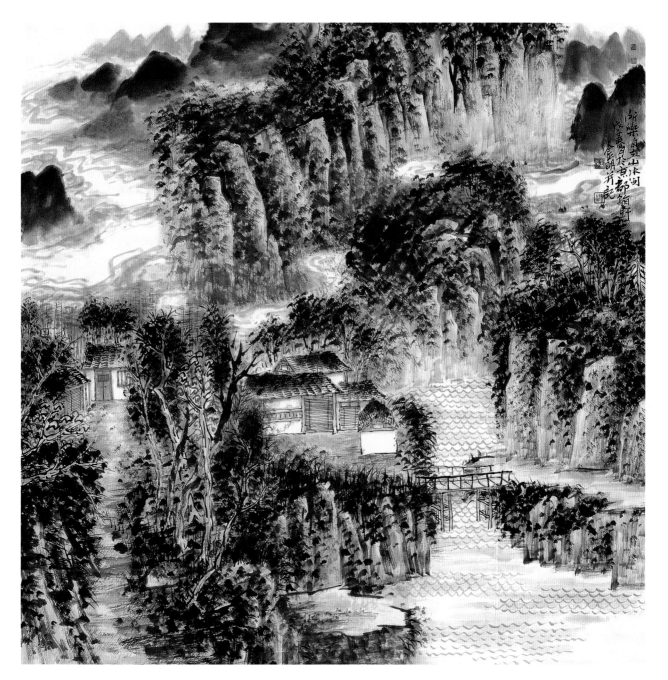

所乐自在山水间　68cm×68cm

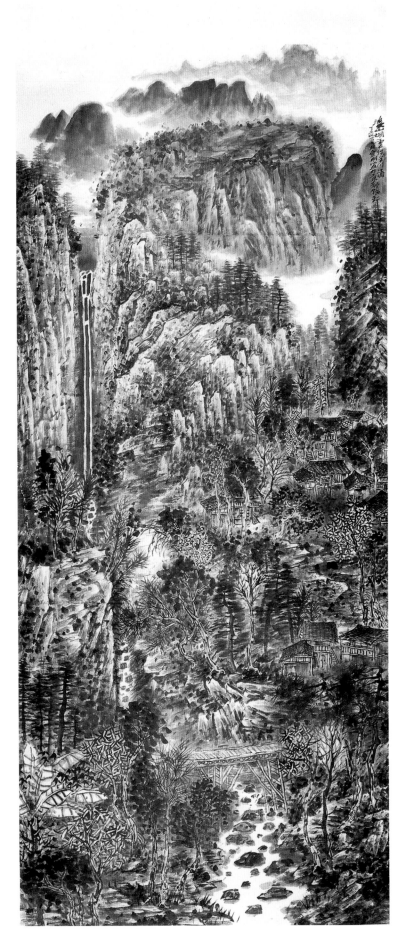

京都翰轩
JINGDUHANXUAN

溪山烟云供养图 220cm×90cm

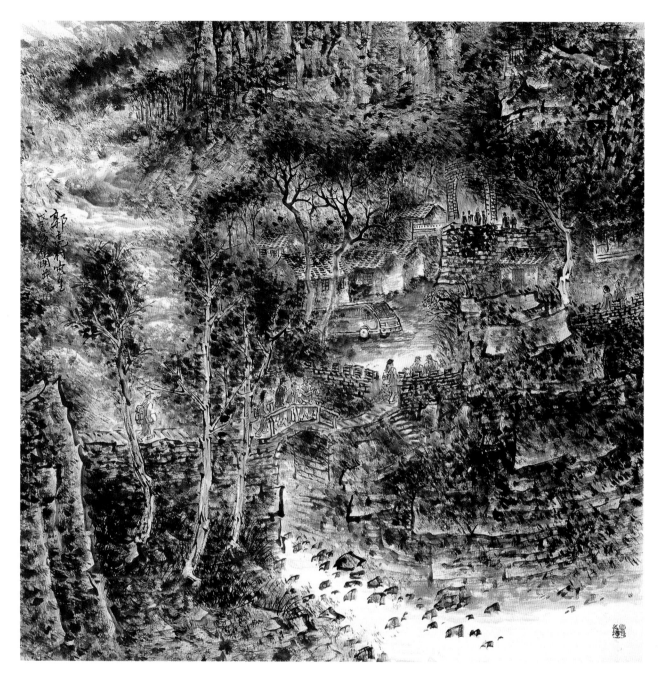

郭亮村写生　68cm×68cm

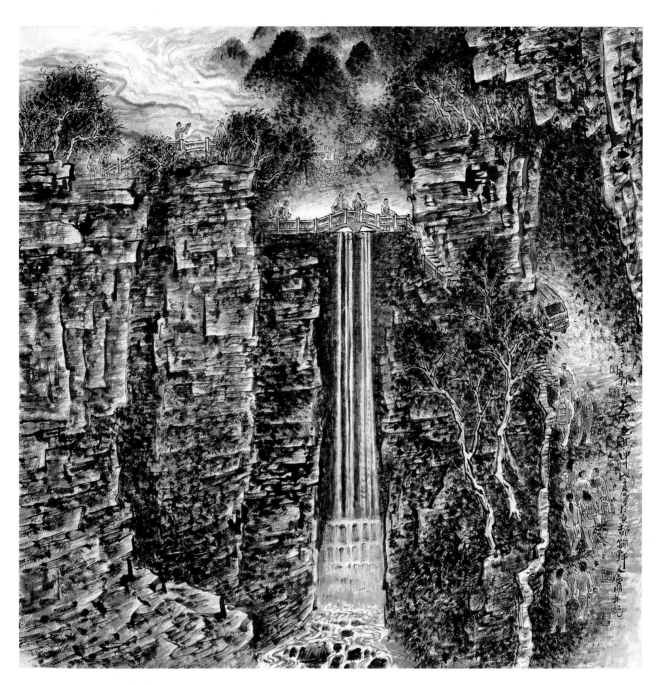

世间天池三十六 郭亮天池在其中 68cm×68cm

第一届全国优秀中
青年国画家作品集　京都翰轩
JINGDUHANXUAN

白云深处野人家 135cm×68cm

秋江垂钓图　45cm×180cm

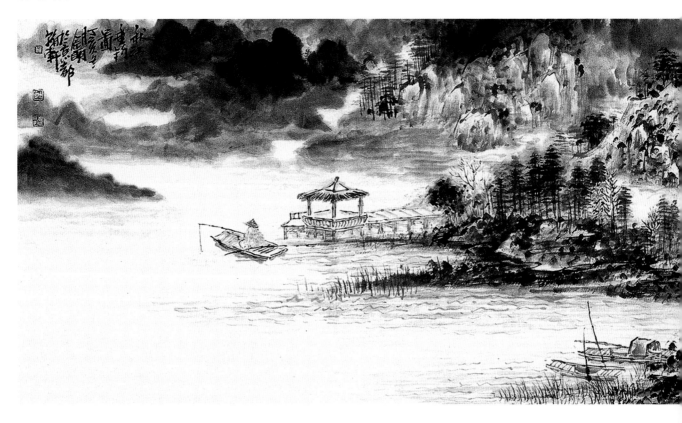

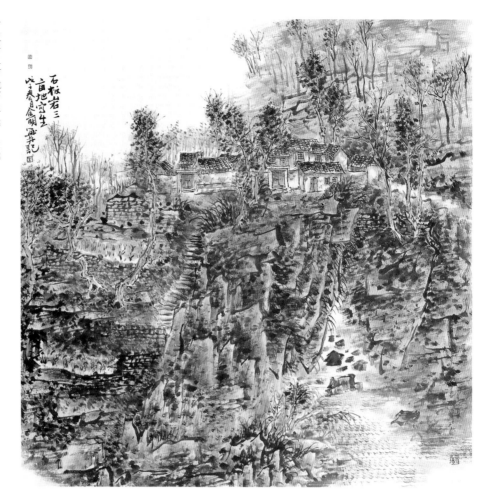

石板岩三亩地写生 68cm×68cm

石板岩三亩地写生 辛巳春自金明写并记

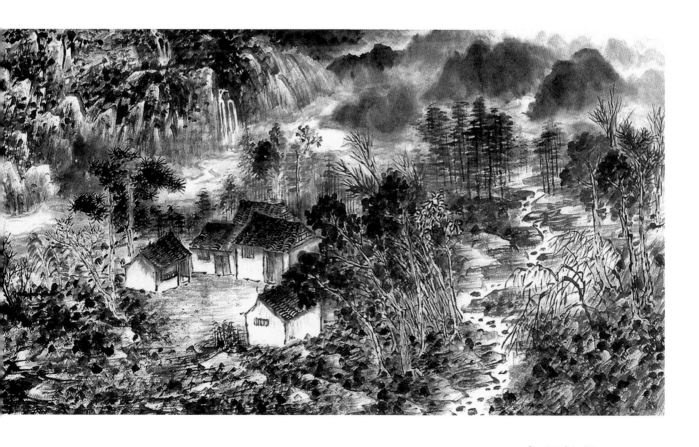

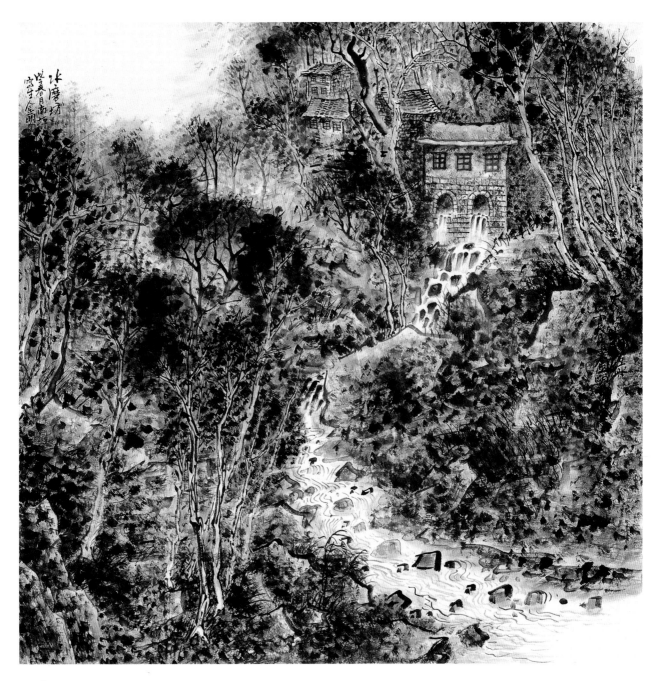

水磨坊　68cm×68cm

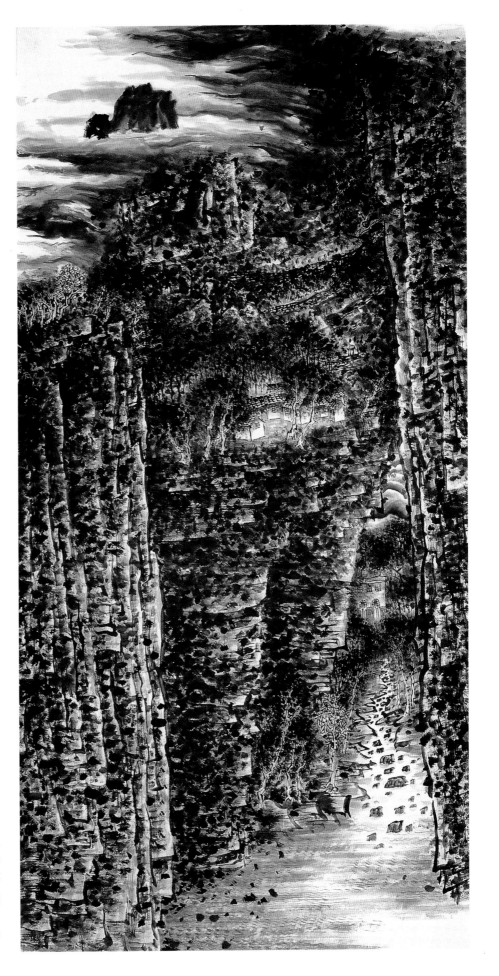

云起太行 135cm×68cm

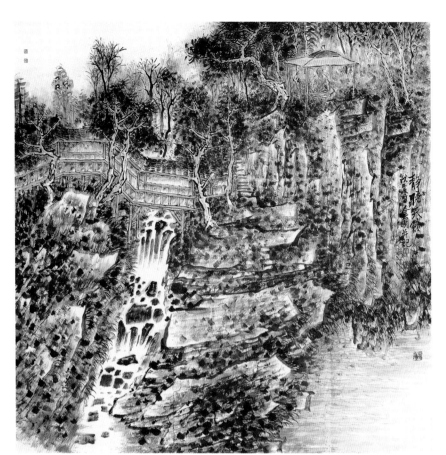

静听天籁 68cm×68cm

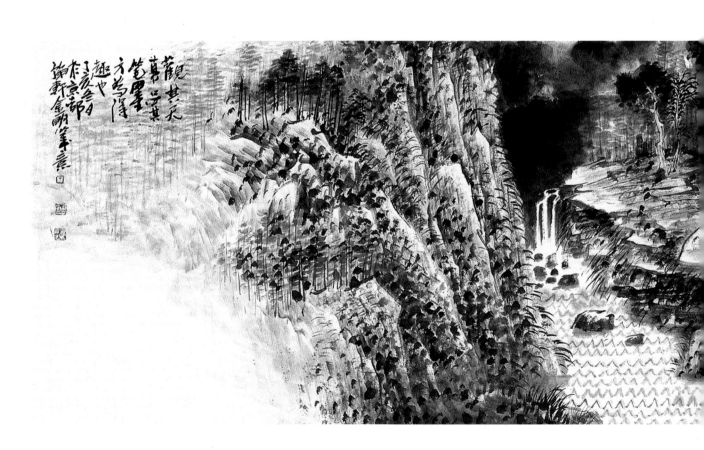

观其天真 品其笔墨 45cm×180cm

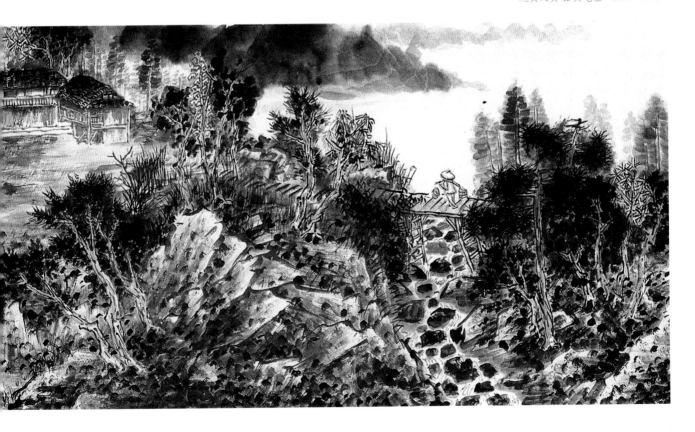

暮归图　80cm×180cm

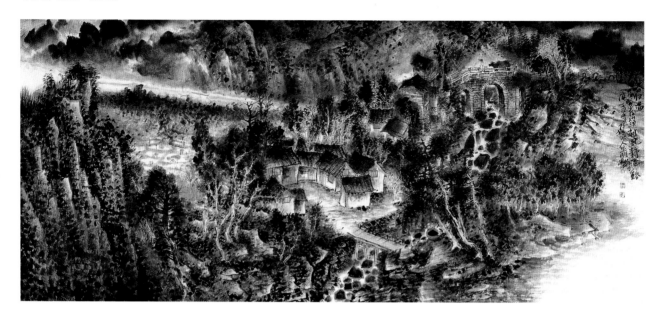

军大坪远眺　80cm×180cm

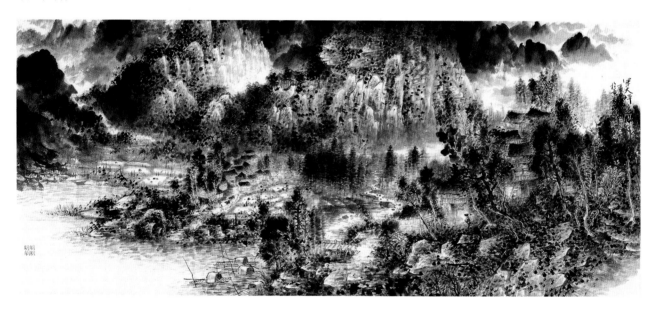

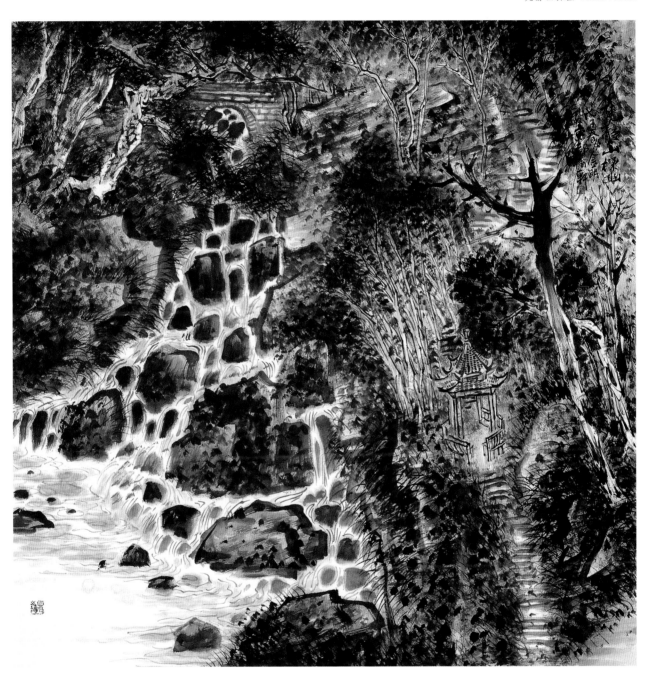

梵静山探幽　68cm×68cm

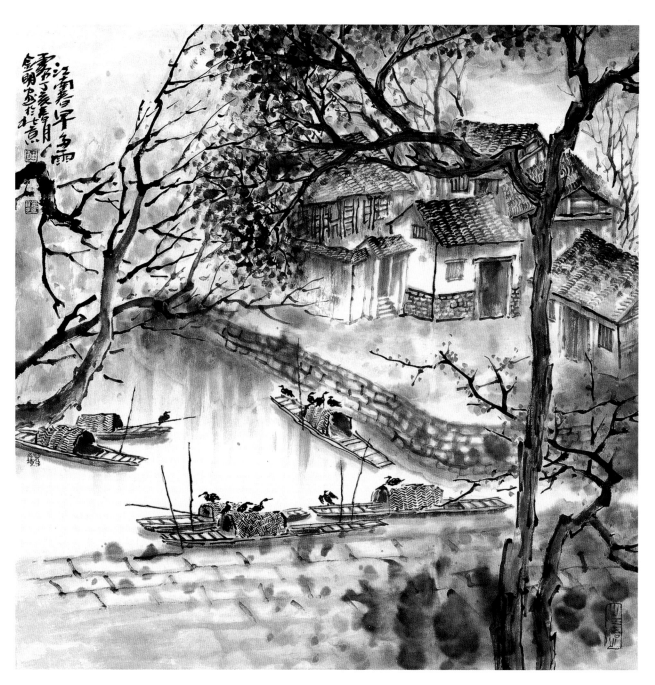

江南春早 68cm×68cm

第一届全国优秀中
青年国画家作品集 京都翰轩
JINGDUHANXUAN

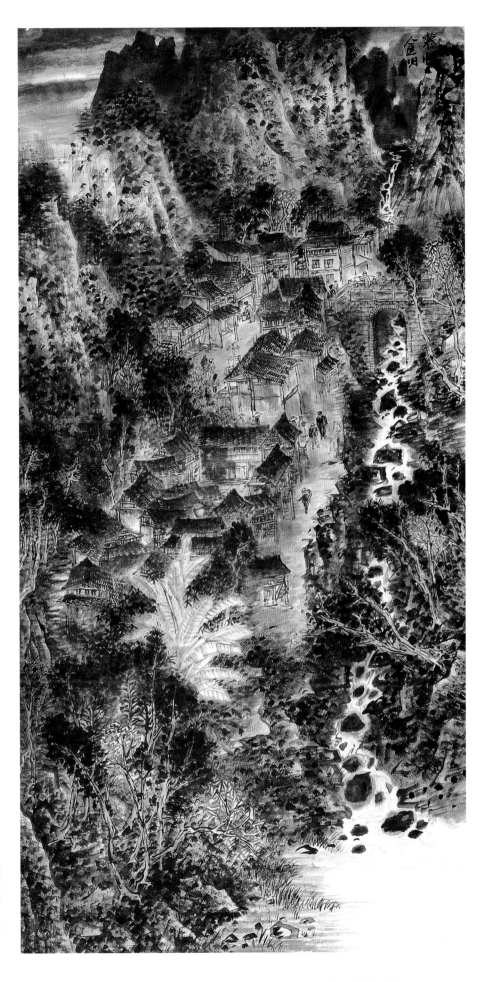

暮归　135cm×68cm

朱振刚

号千华山人。1962年生于鞍山市。中国美术家协会会员。2001年结业于中国美术家协会首届中国画山水高研班。2002年进修于中国艺术研究院硕士研究生班。2005年进修于中国美术家协会首届创研班，2006年考入国家画院范扬山水画工作室。辽河画院、泰山美术馆特聘画家。现居北京。

2005年作品获"全国中国画展"优秀奖。

2005年作品入选"全国首届写意画展"。

2005年作品入选"中国美术家协会第十八次新人新作展"。

2004年《古寺晚风》参加第十届全国美展、省美术作品展获金奖。

2003年毕业作品获中国艺术研究院艺术创新奖。

作品分别发表于：《美术》、《美术报》、《中国书画报》、第44期《香港收藏家》杂志。多幅作品被海内外友人收藏。

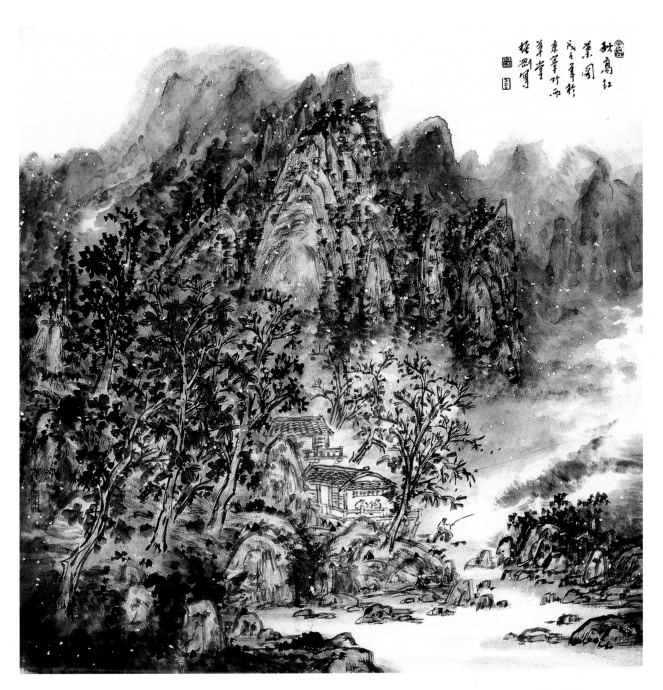

秋高红叶图　68cm×68cm

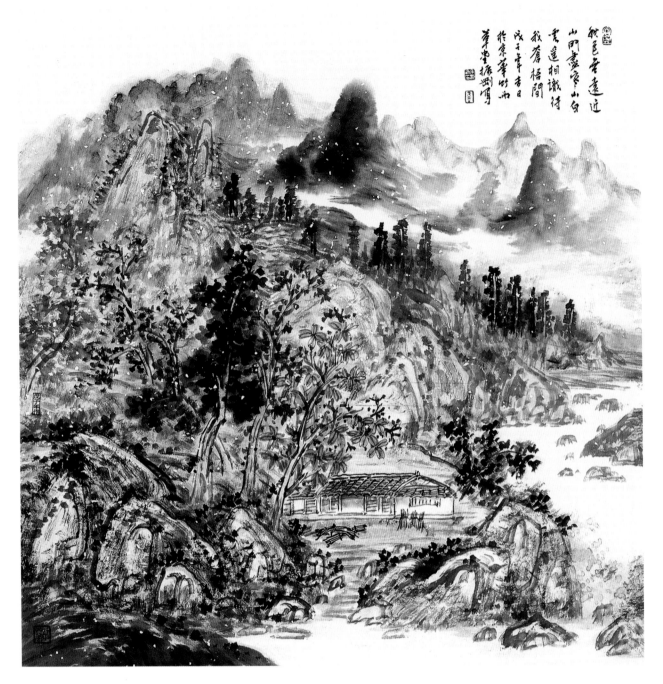

秋色无远近　68cm×68cm

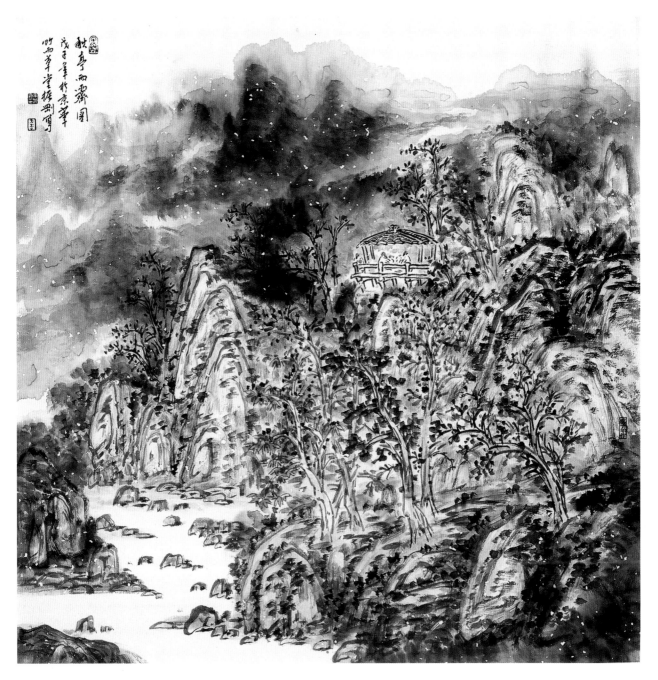

秋亭雨霁图 68cm×68cm

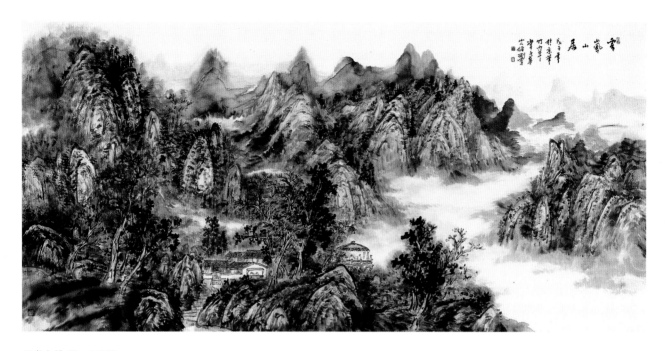

云岚山居 80cm×180cm

江居秋高图 80cm×180cm

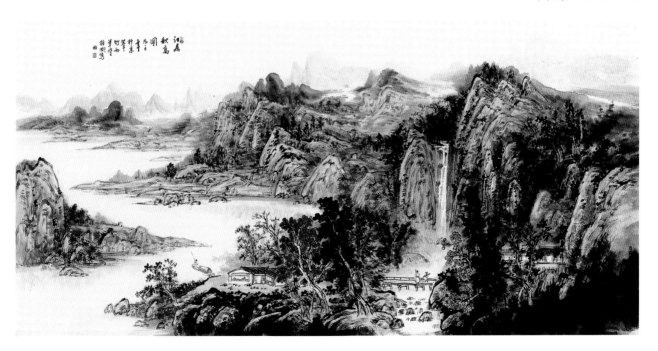

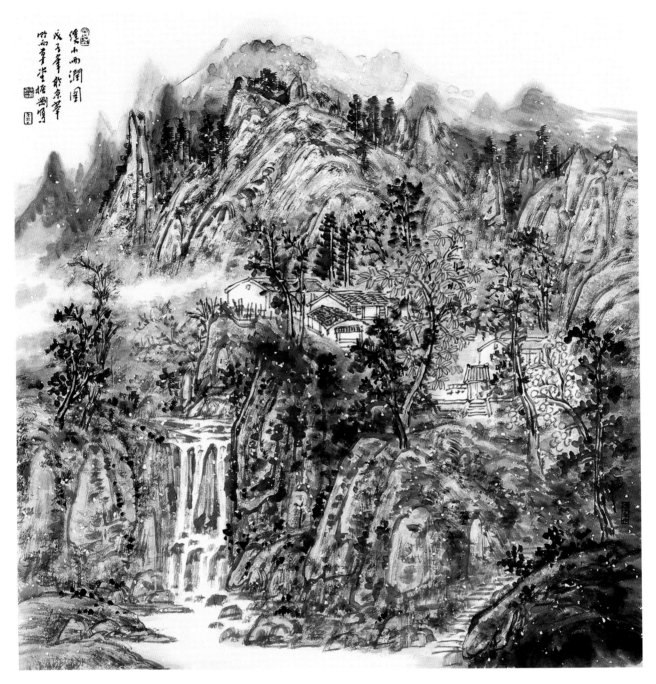

溪山雨润图 68cm×68cm

第一届全国优秀中
青年国画家作品集
京都翰轩
JINGDUHANXUAN

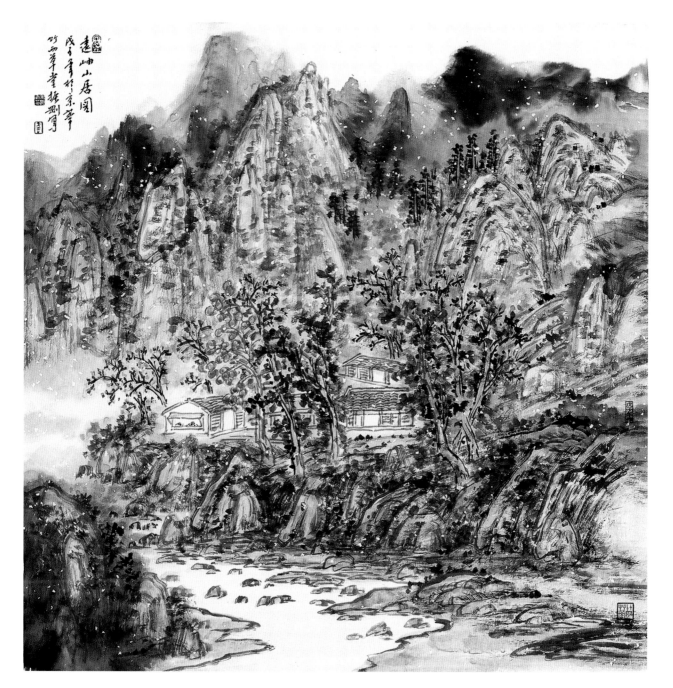

远岫山居图 68cm×68cm

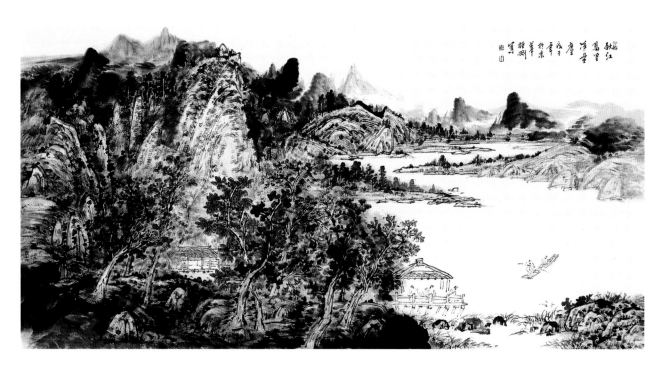

秋江万里净无尘 68cm×135cm

第一届全国优秀中青年国画家作品集 京都翰轩 JINGDUHANXUAN

山居晴雨图　68cm×135cm

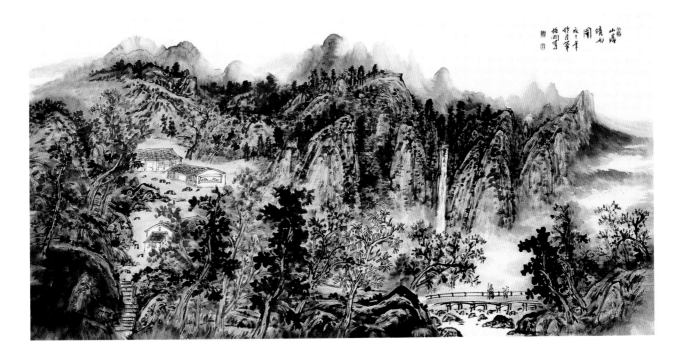

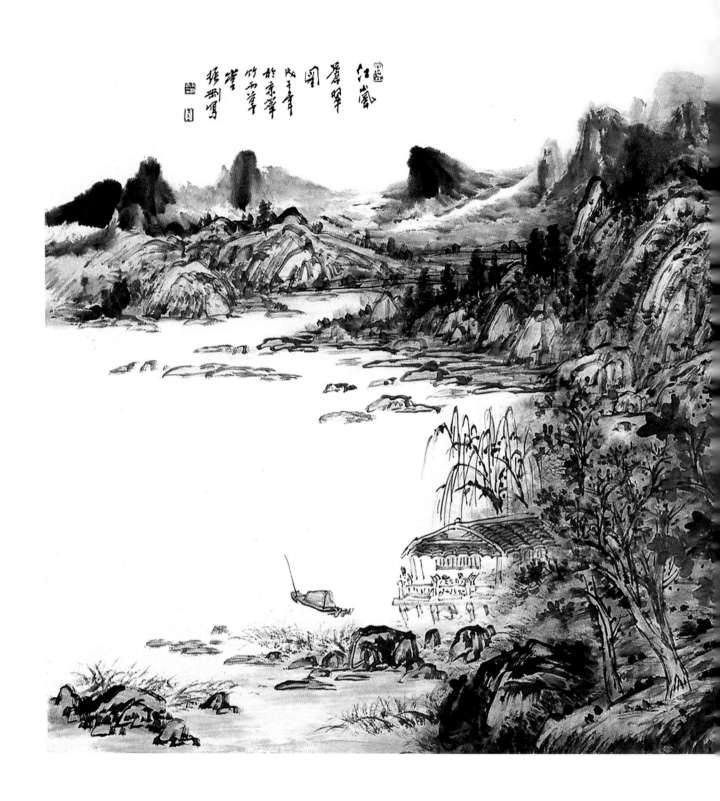

第一届全国优秀中
青年国画家作品集

京都翰轩
JINGDUHANXUAN

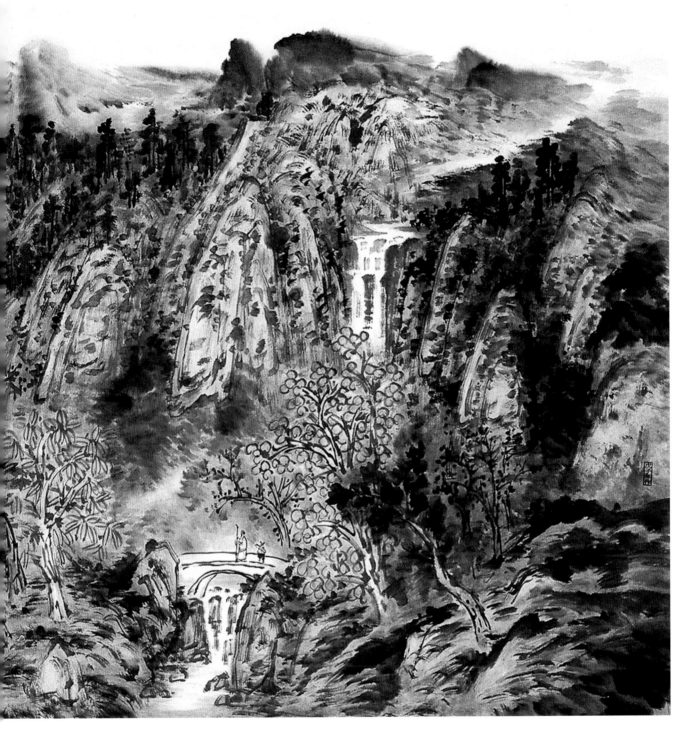

江岚苍翠图　80cm×180cm

张佩

　　原名张传佩，斋名三山庵主。1953年出生于薛城，现居北京。1989年毕业于浙江美术学院，2003年结业于中国美协山水高研班。2005年入中国美术家协会山水画创研室。

　　现为山东省美术家协会会员、山东画院高级画师、中国国画家协会理事、薛城美术家协会主席、北京南海画院特聘画师、京台湖国画院画家、中国美术家协会山水画创研室画家。

　　2001年作品获"爱我中华杯"全国美展优秀奖；2004年作品入选全国中国画大展，被无锡美术馆收藏；2005年中国美协硕士研究生班山水画创作室；2005年作品入选当代国画优秀作品提名展，被菏泽市委收藏；2005年全国中国画年度展获优秀奖；2006年作品获当代名家·中国美协创研班优秀学员作品展优秀奖；2007年全国中国画年度展获优秀奖；作品入选全国"壶口赞杯"名家提名展、全国名家赴张家界采风写生展，3幅作品参加北京"中、韩艺术交流展"。以上入选、获奖作品均被结集出版。

　　作品收录于《当代中国山水画全集》、《名家临摹与创作山水画集》、《北京中国画名家作品集》、《水墨情缘小品集》、《造化为师写生集》、《以器明道·中国美协创研班画家小品集》、《全国中青年山水画优秀作品集》等大型画集。

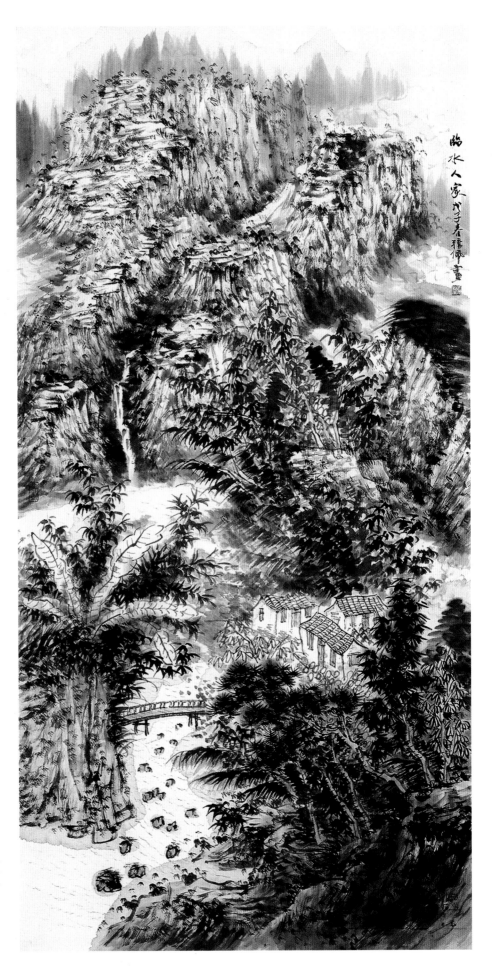

临水人家 135cm×68cm

故園戊子隆冬 戊子春月於京兆北京三山廣壬寅張□

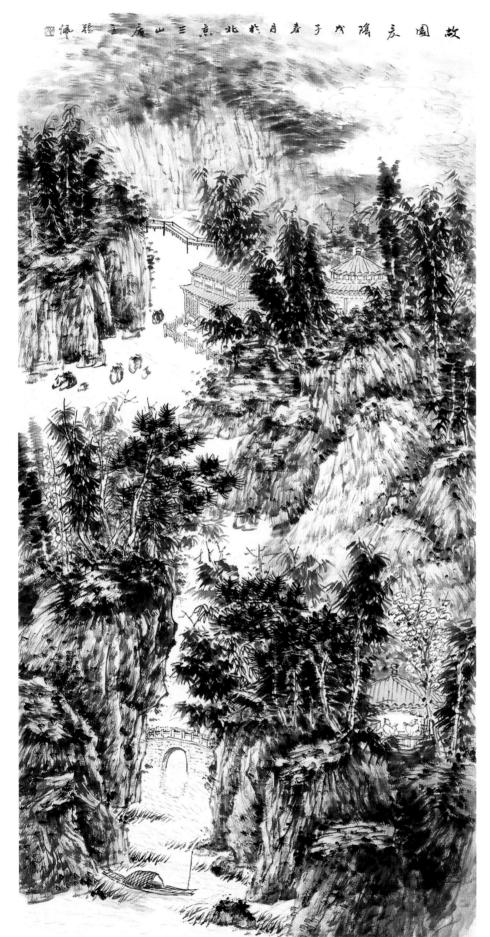

故園 135cm×68cm

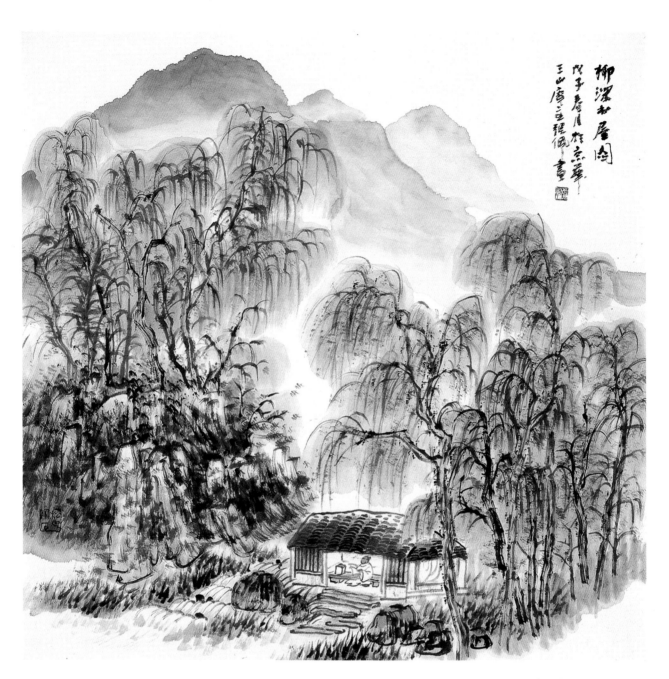

柳深书屋图　68cm×68cm

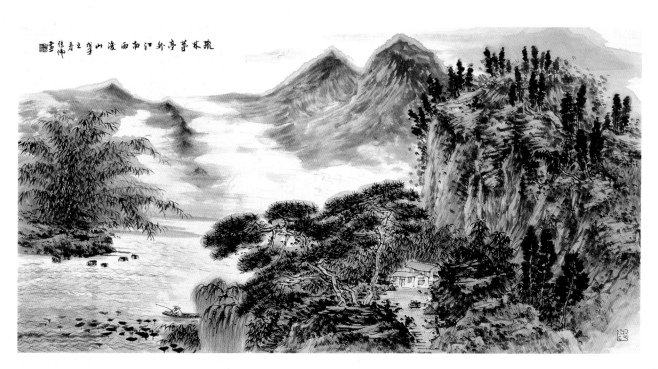

江南雨后山 68cm×135cm

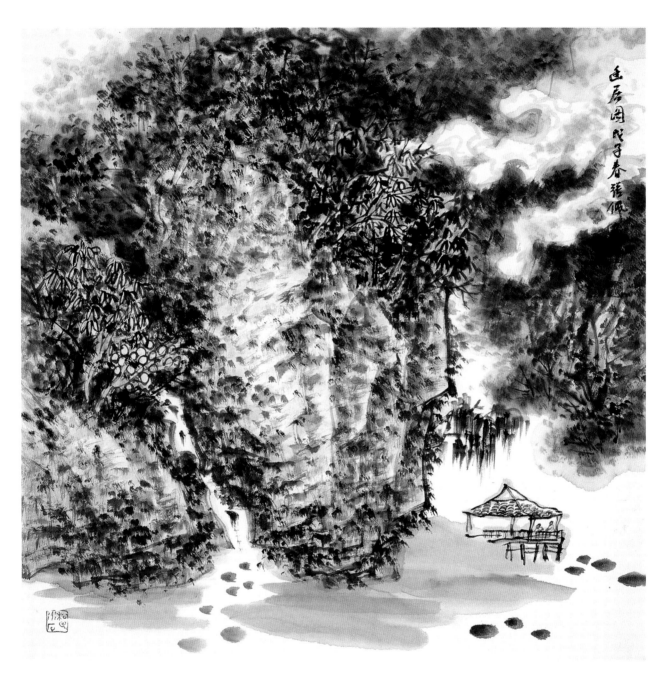

幽居图　68cm×68cm

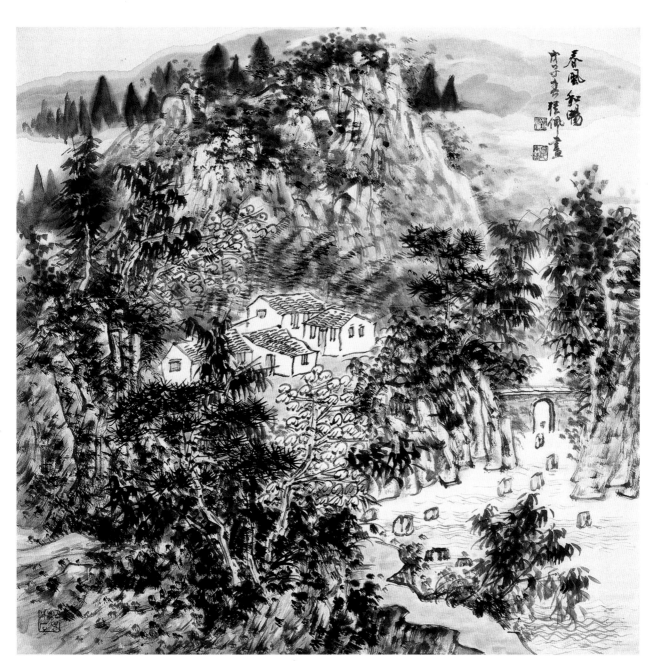

春风和畅 68cm×68cm

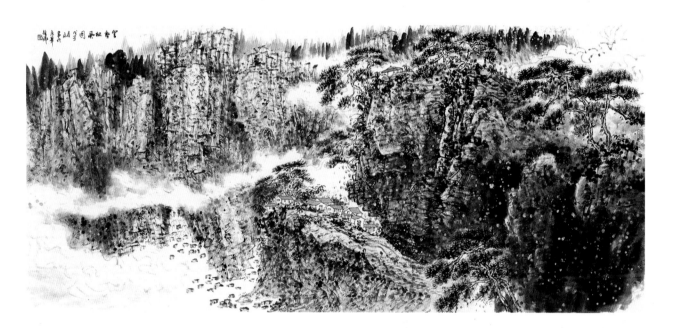

云壑松风图　80cm×180cm

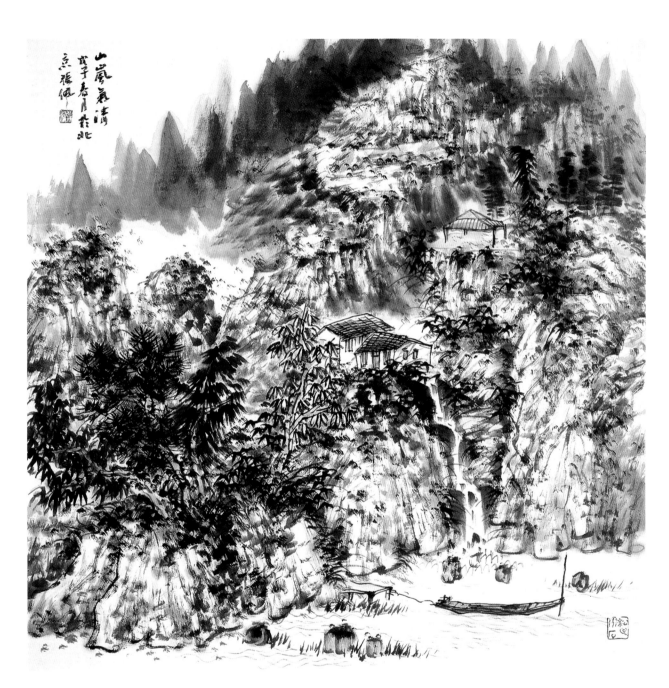

山岚气清 68cm×68cm

第一届全国优秀中
青年国画家作品集 **京都翰轩**
JINGDUHANXUAN

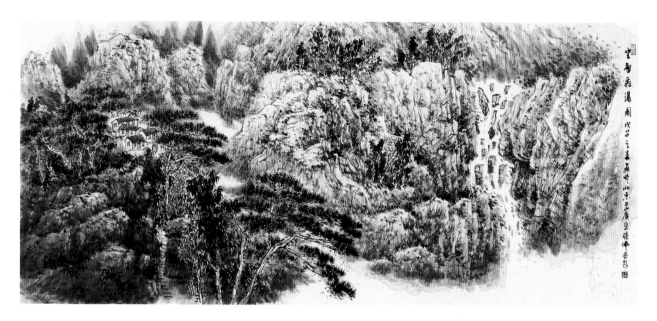

云庐飞瀑图 80cm×180cm

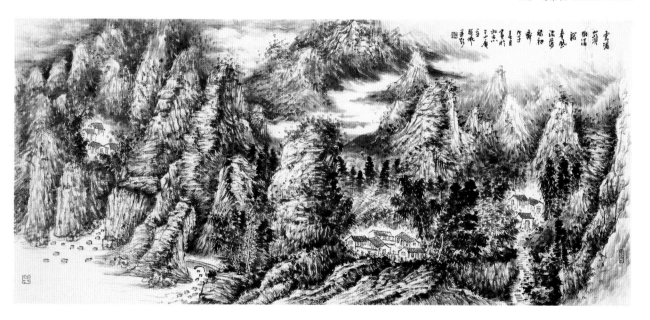

云满山头 80cm×180cm

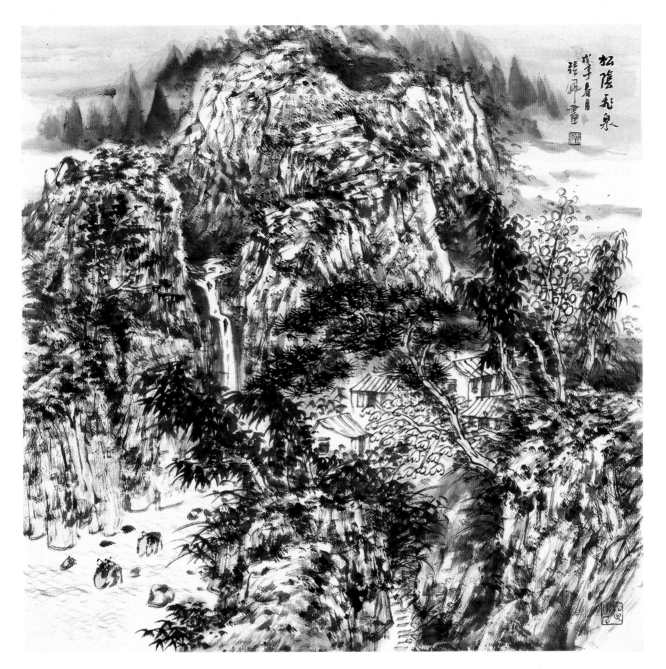

松阴飞泉　68cm×68cm

第一届全国优秀中
青年国画家作品集　京都翰轩 JINGDUHANXUAN

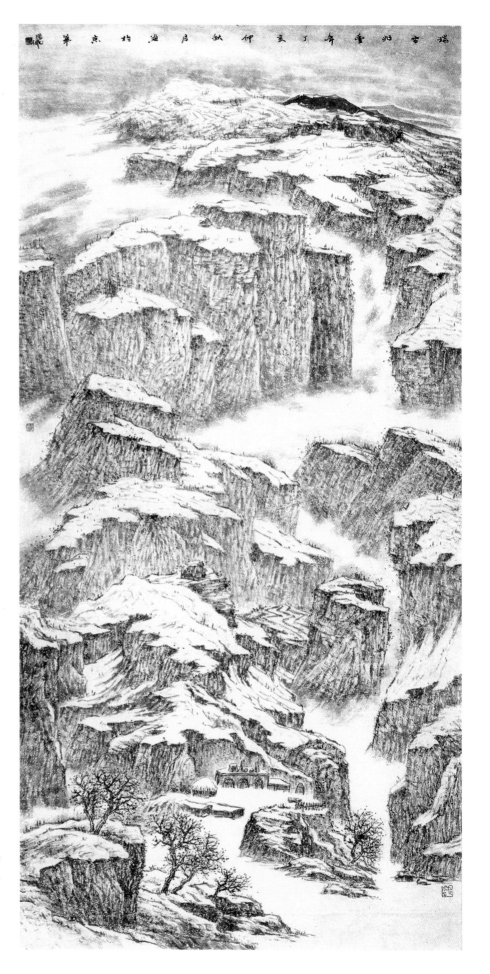

瑞雪兆丰年 195cm×85cm

柳方金

　　笔名屹然，1955年出生于江苏省徐州市。现居北京。1988年进修于中央工艺美院（现清华美院），2003年进修于中国美术家协会山水画高研班，2005年进修于中国美术家协会山水画高研班创作班。现为文化部文化中心特聘画家、中国艺术研究院创作委员、北京南海画院画家、北京台湖中国画院画家、中国美术家协会创作中心山水画工作室画家、北京美联世纪绘画艺术院副院长兼创作室主任。

　　作品《碧水微歌下远峰》获"壶口杯"中国画名家提名展优秀奖；《登山俯平野》获纪念红军长征70周年暨建党85周年名家提名展优秀奖；《高原牧曲》获全国书画艺术展优秀奖；《雄姿远眺》入选全国第六届工笔画展；《金秋艳阳》入选21世纪中国——澳大利亚展；《朝晖》入选纪念孔子诞辰2550周年画展；《巍巍太行山》获江苏省首届山水画大展金奖；《阳春布德》获江苏省第二届山水画大展佳奖；《松连竹路雾里桥》入选"中华情"中国画展；《时在中秋》入选2008年中国画大展。

　　多幅作品在全国大展中获金、银、铜、优秀等奖项，并被多家美术馆、博物馆及港、台地区艺术机构收藏展览。出版《屹然青绿山水画艺术》，先后在《美术》、《书与画》、《21世纪国际美术精品博览》、《收藏与鉴赏》、《华人世界》等专业刊物发表其作品。

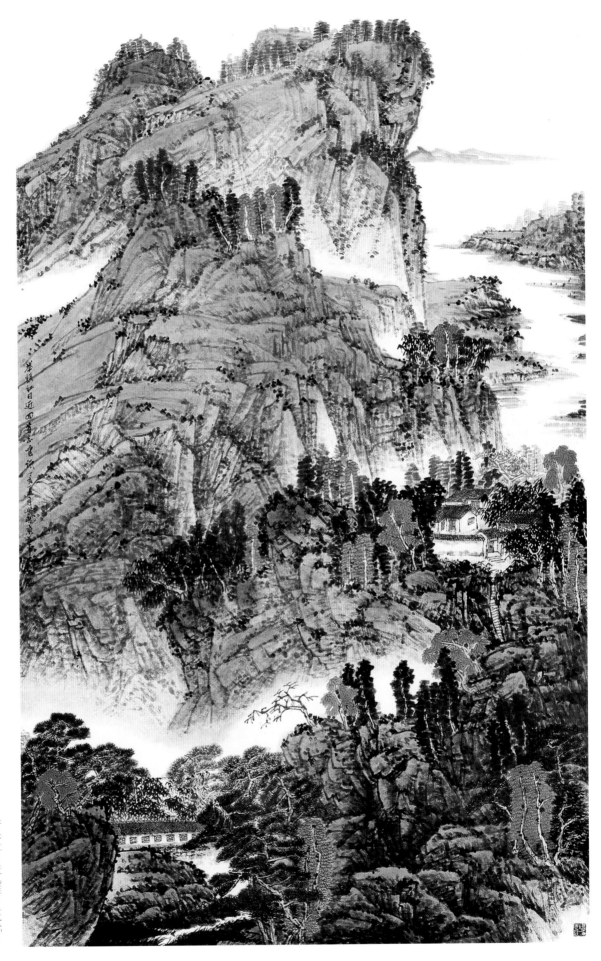

举头红日近 200cm×145cm

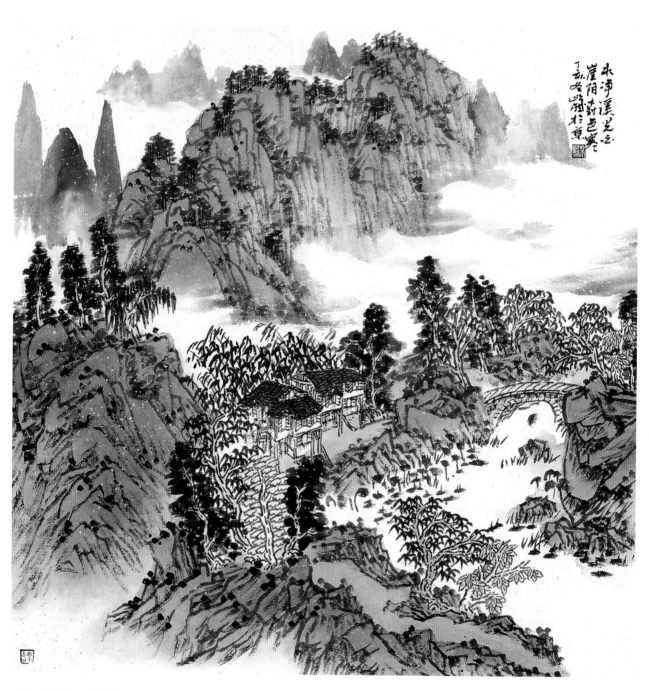

水净溪光玉 崖阴树色寒　70cm×70cm

第一届全国优秀中
青年国画家作品集　京都翰轩
JINGDUHANXUAN

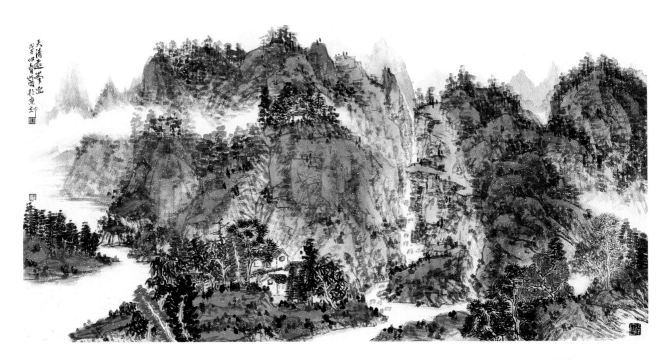

天清远峰出　68cm×138cm

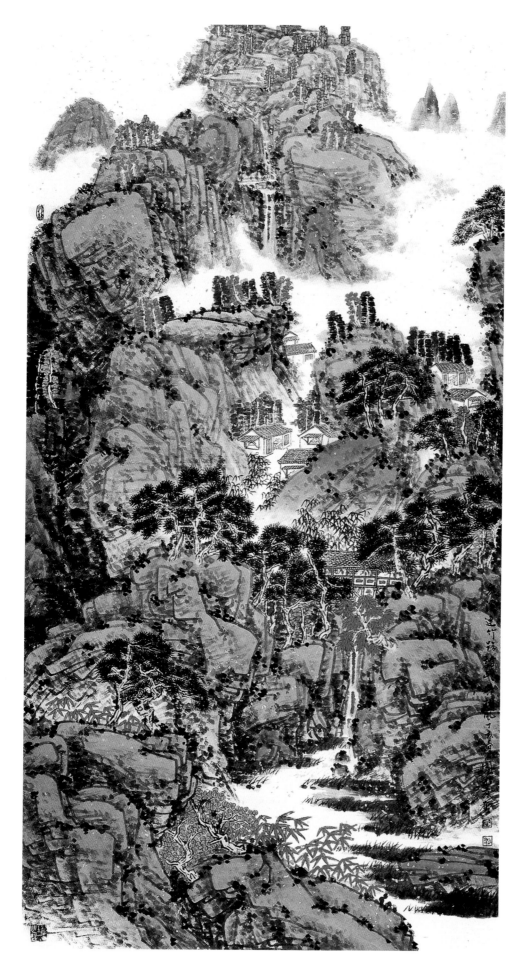

众溪连竹路 176cm×90cm

第一届全国优秀中
青年国画家作品集　京都翰轩
JINGDUHANXUAN

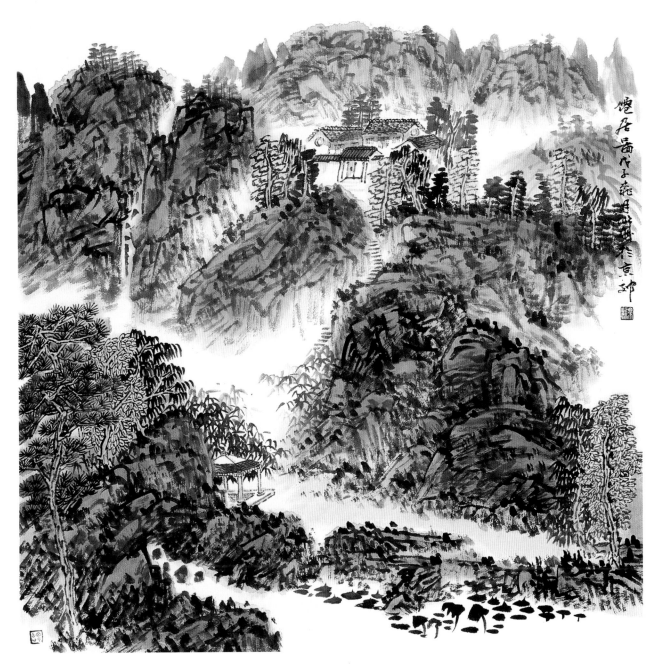

仙居图 70cm×70cm

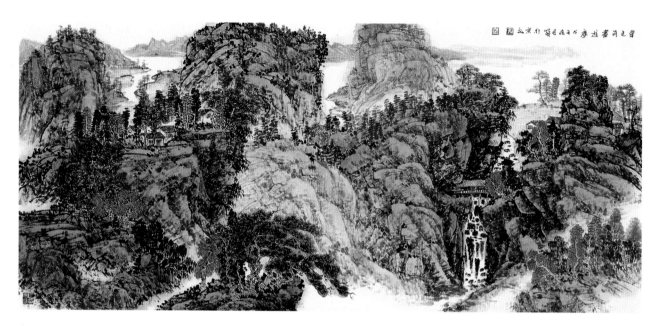

翠色消尽游尘　96cm×176cm

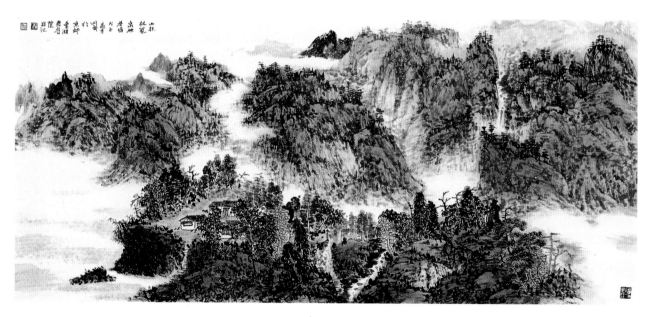

山林林岚泉映苍坞　96cm×176cm

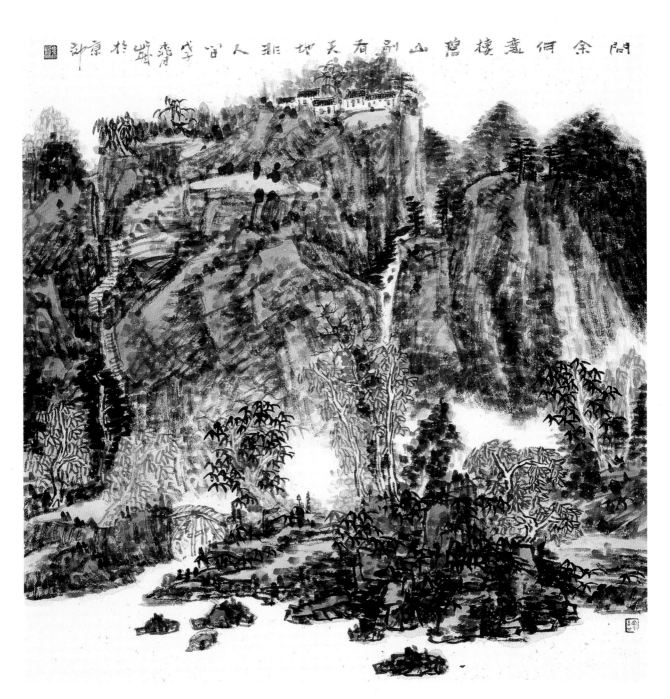

问余何意栖碧山　70cm×70cm

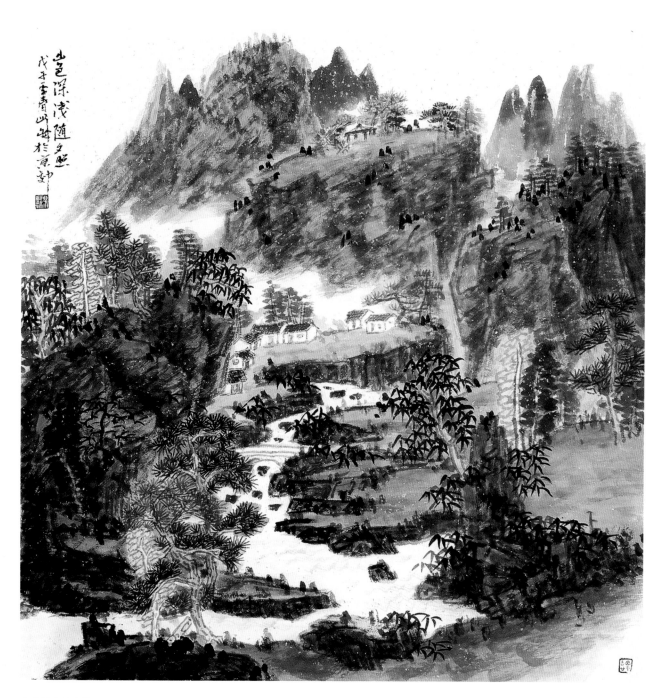

山色深浅随夕照　70cm×70cm

第一届全国优秀中青年国画家作品集　京都翰轩　JINGDUHANXUAN

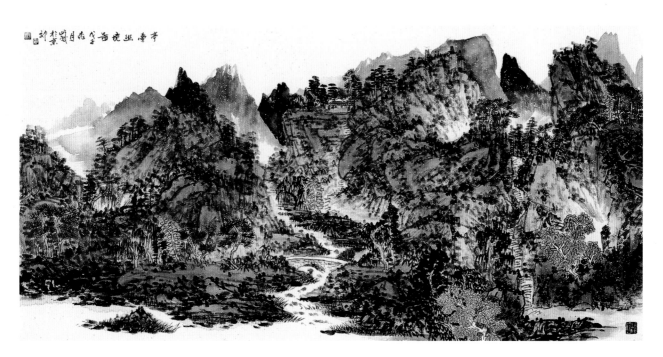

亭台幽境图 68cm×138cm

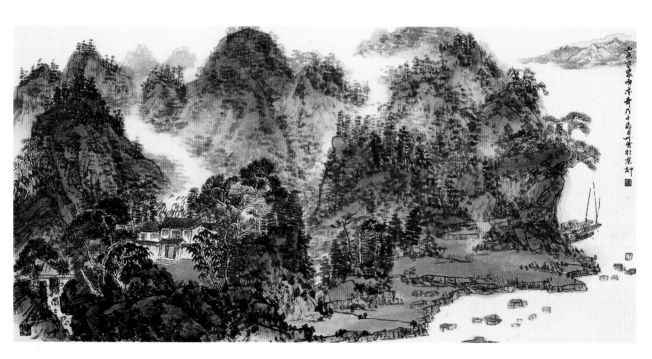

山色空蒙雨亦奇 68cm×138cm

第一届全国优秀中
青年国画家作品集　京都翰轩
JINGDUHANXUAN

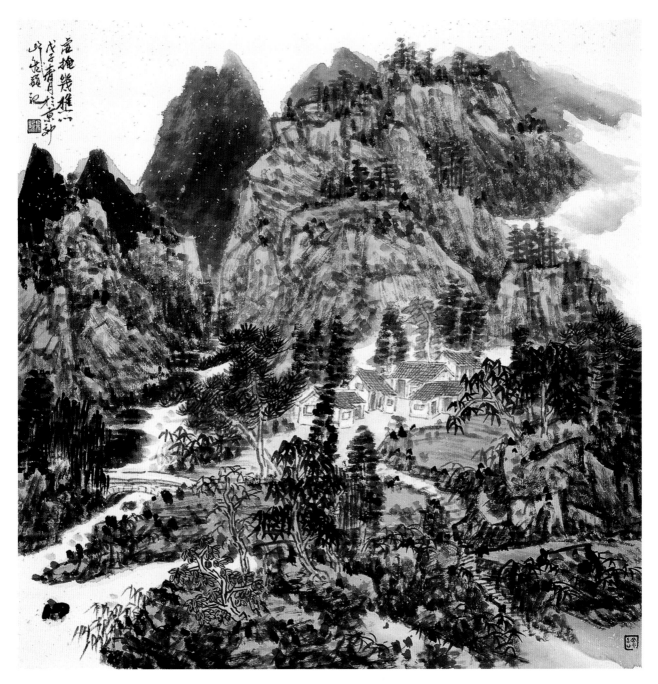

虚掩几樵山　68cm×68cm

朱零

　　出生于新疆石河子。现为中国美术家协会会员、中国书法家协会会员。2002年毕业于中央美术学院国画系书法工作室首届研究生班。师从王镛、范扬、张立辰、龙瑞、邱振中。曾任中国艺术教育促进会活动部副主任兼艺术总监、国际青少年书画评审委员。怀山柔水胜境图百米长卷主笔画家、中国画院特聘画家。

　　作品多次参加由文化部、中国美术家协会、中国书法家协举办的第三届全国中国画作品展、庆祝建军80周年全国美术作品展、中国首届写意画展、李苦禅纪念馆开馆全国中国画提名展优秀奖、首届中国书法兰亭奖、第七届全国书法作品展等各种展览并获奖。出版有《中国画廊推介画家精品·朱零卷》、《收藏界关注的中国画家·朱零卷》、《中国美术出版界推荐画家·朱零卷》、《国画经典特别推荐·朱零卷》等，《中国书画报》、《美术报》、《中国典藏》、《十方艺术》、《美术内参》等数十种媒体专题介绍。多幅作品被中国美术馆、人民大会堂、中南海、中央美术学院等机构和国内外友人收藏。2006年被《中国画拍卖》等杂志评为"当代100位最具有学术价值和升值潜力的画家"，现为中国国家画院范扬工作室画家。

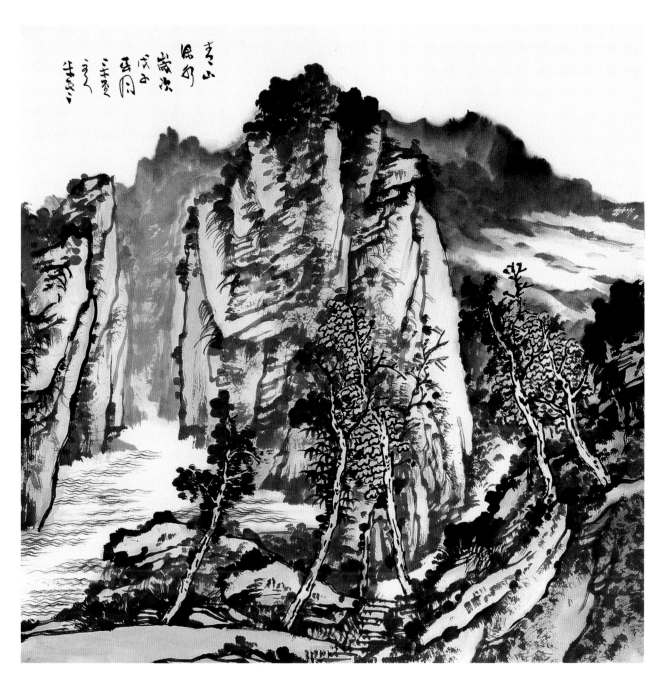

青山绿水 68cm×68cm

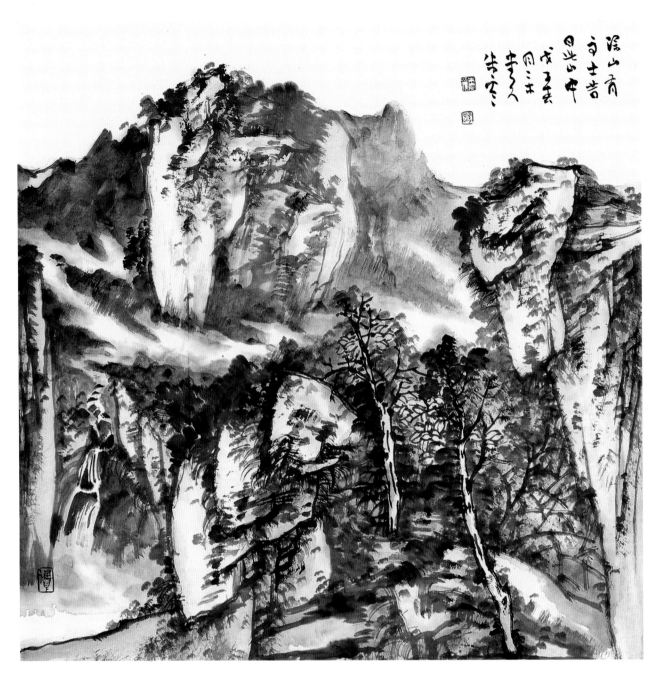

深山有高士 昔日此山中　68cm×68cm

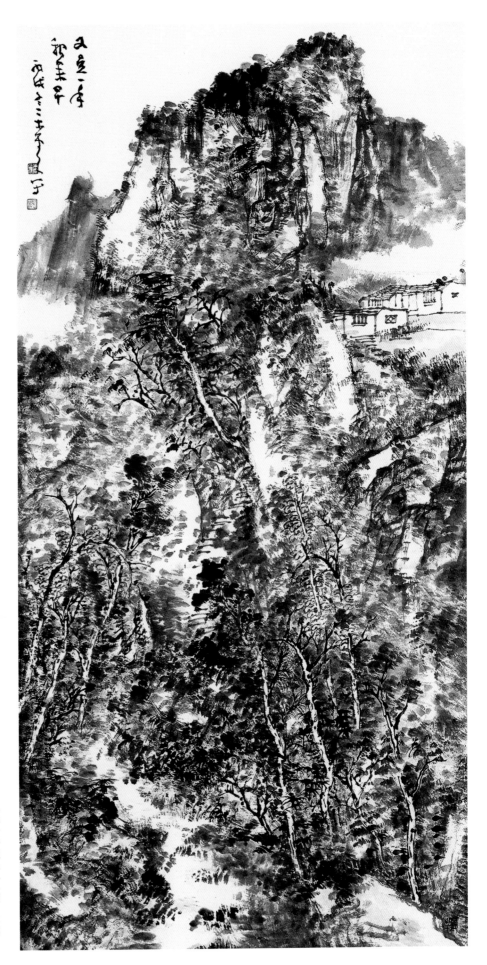

又是一年秋来早 135cm×68cm

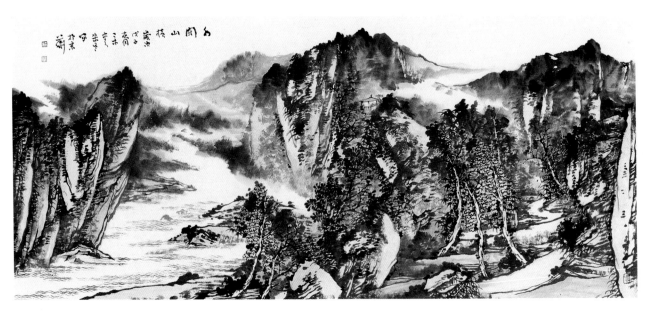

水阔山横 80cm×180cm

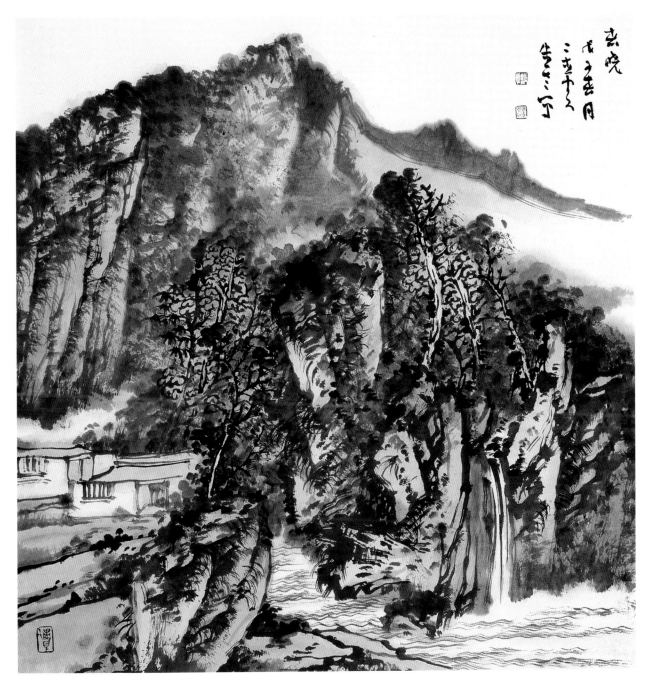

春晓　68cm×68cm

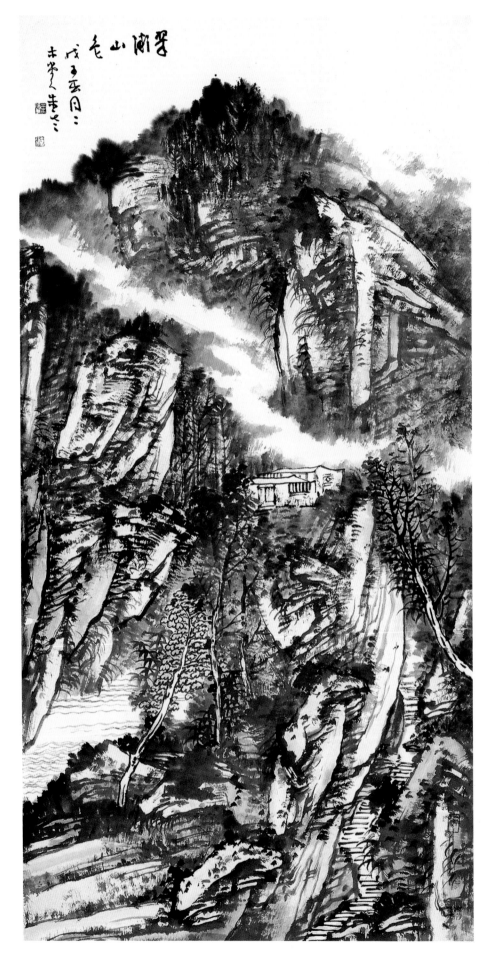

翠湖山色 135cm×68cm

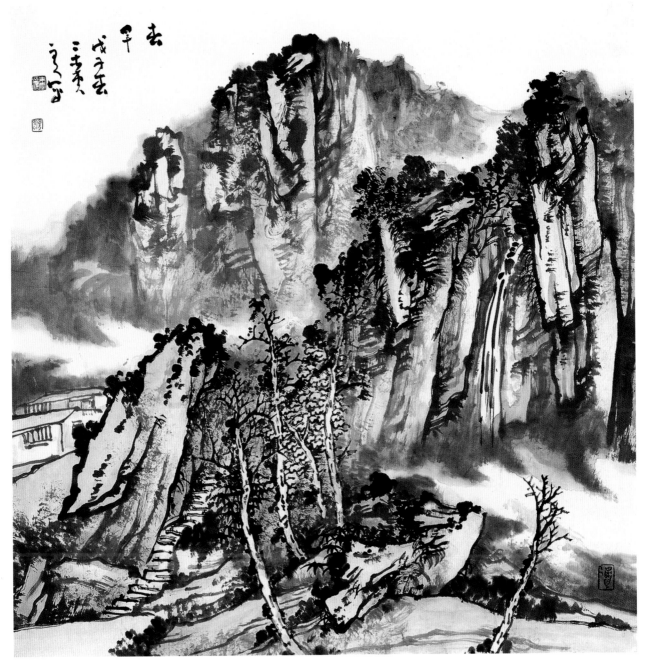

春早　68cm×68cm

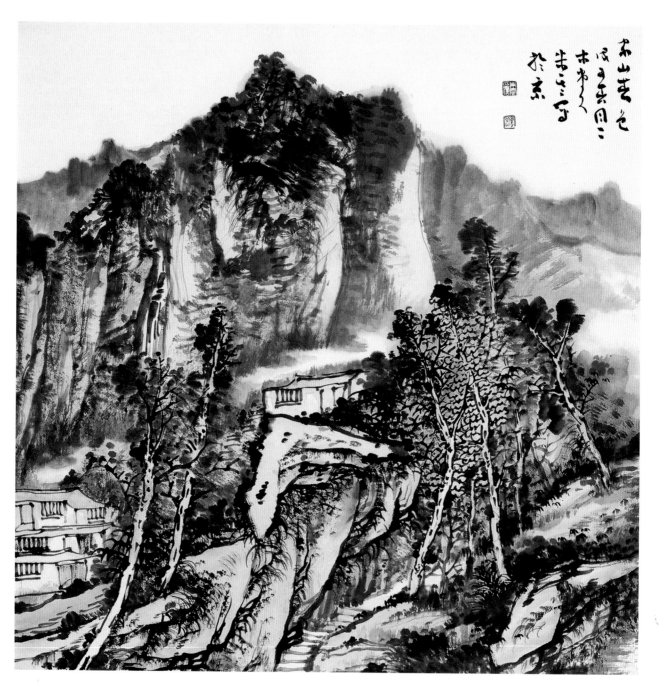

春色 68cm×68cm

第一届全国优秀中
青年国画家作品集 京都翰轩
JINGDUHANXUAN

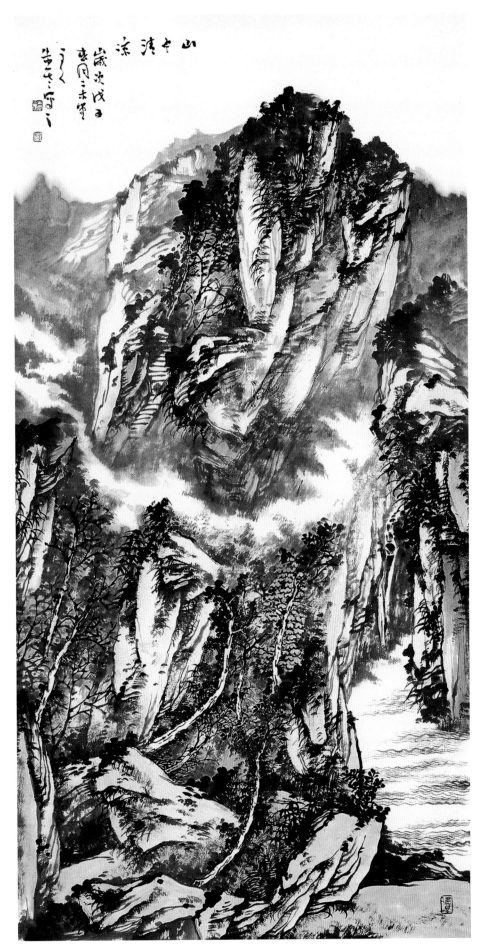

山中清凉 135cm×68cm

钟彩君

　　广东惠阳人。1989年毕业于广州中国民族艺专美术系中国画专业。2005～2006年研读中国美协首届创研班，2006～2007年研读中央美术学院中国画研究班，2007～2008年研读中国国家画院范扬工作室高研班，师从范扬先生。作品曾多次入选国展并获奖，并已取得中国美术家协会入会资格。国画作品《郭亮印象》被中央美术学院收藏。现为中国国家画院范扬工作室画家、中国美术家协会山水画创作室画家、广东惠阳区美术家协会主席、惠阳区画院院长。

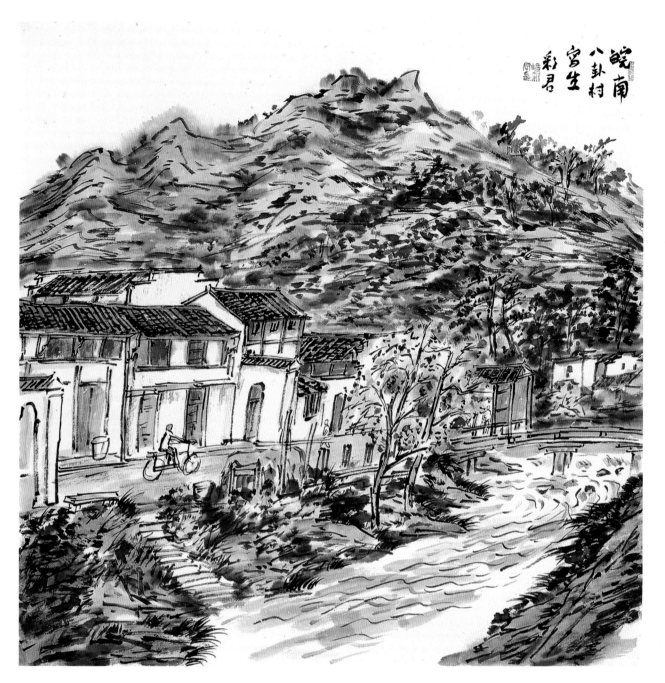

皖南八卦村写生　68cm×68cm

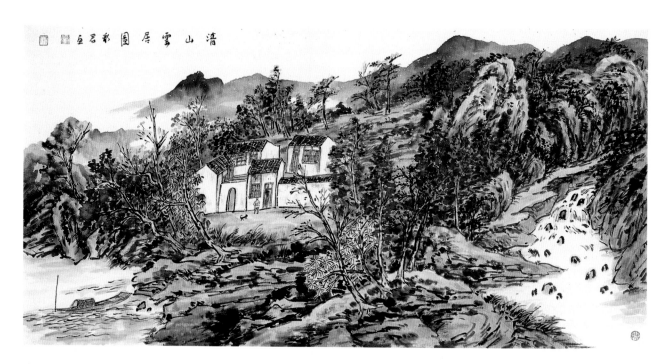

清山云居图　68cm×135cm

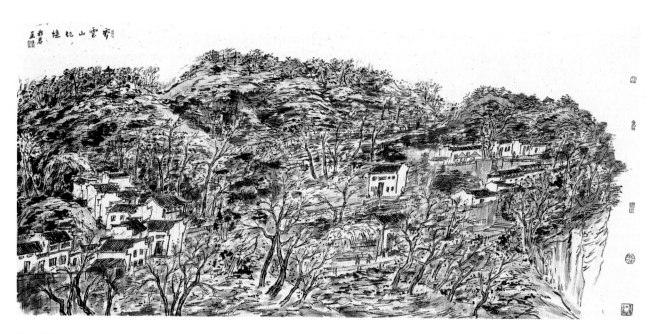

齐云山记忆　80cm×180cm

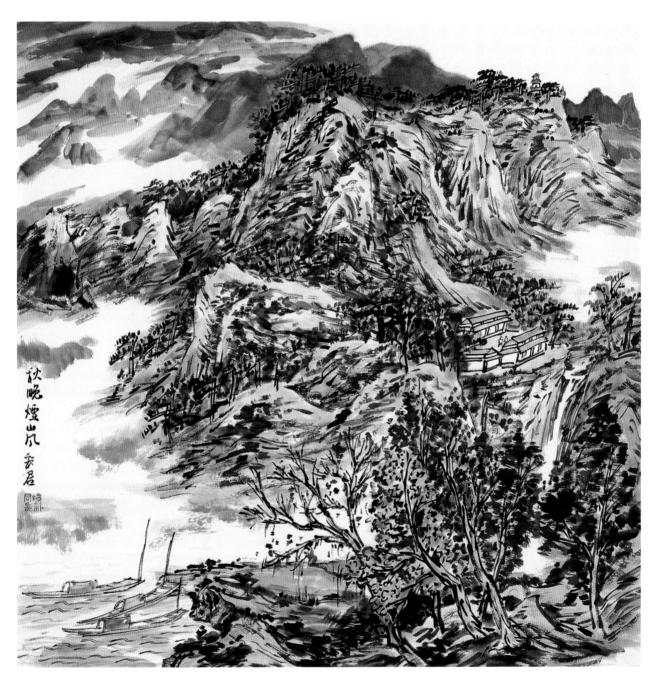

秋晚烟岚 68cm×68cm

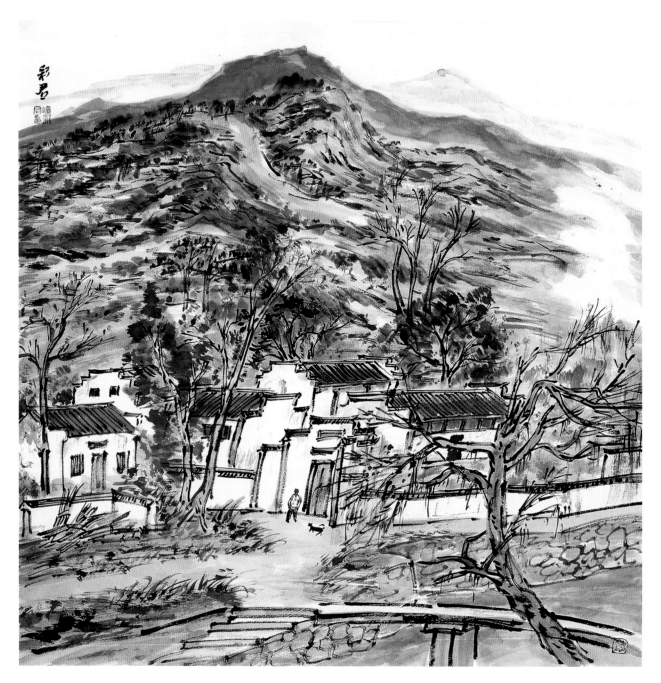

家在青山绿水间 68cm×68cm

第一届全国优秀中
青年国画家作品集

京都翰轩
JINGDUHANXUAN

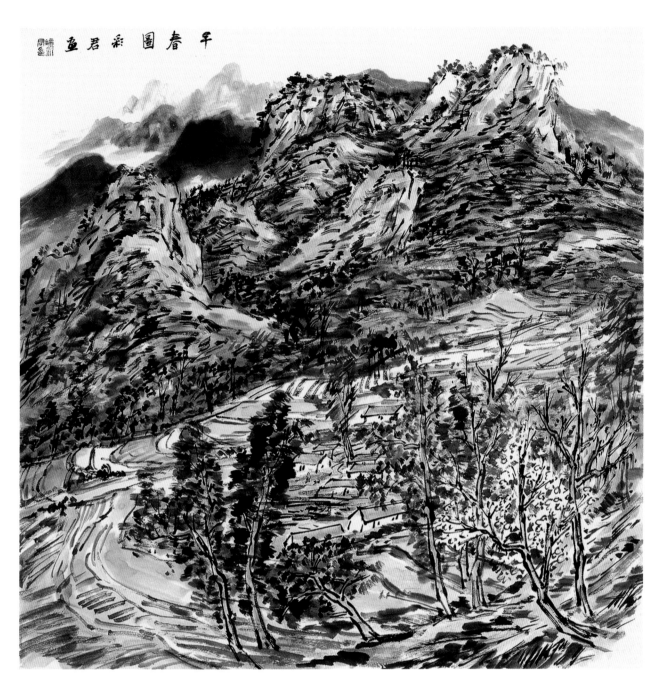

早春图 68cm×68cm

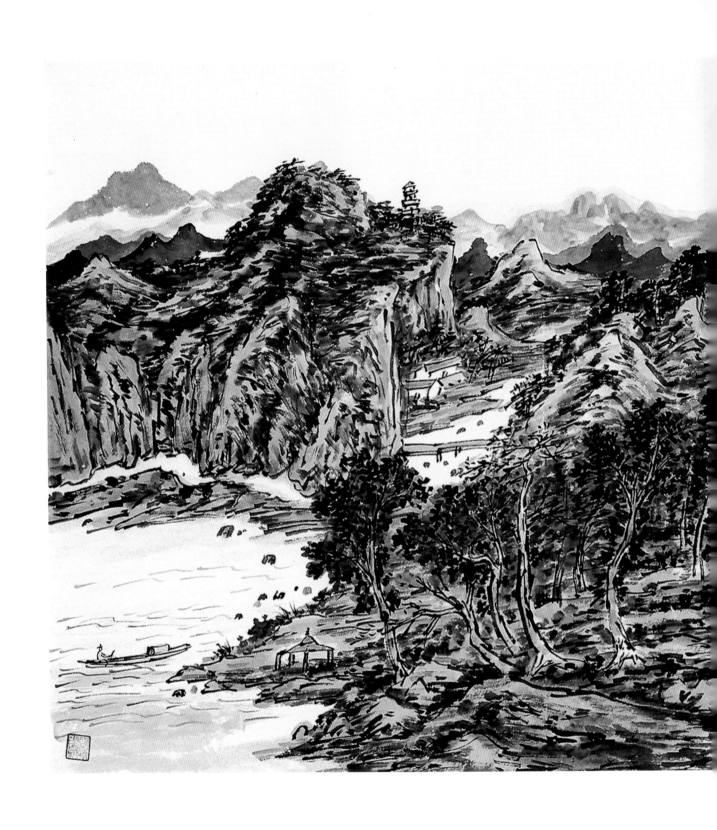

第一届全国优秀中
青年国画家作品集 京都翰轩
JINGDUHANXUAN

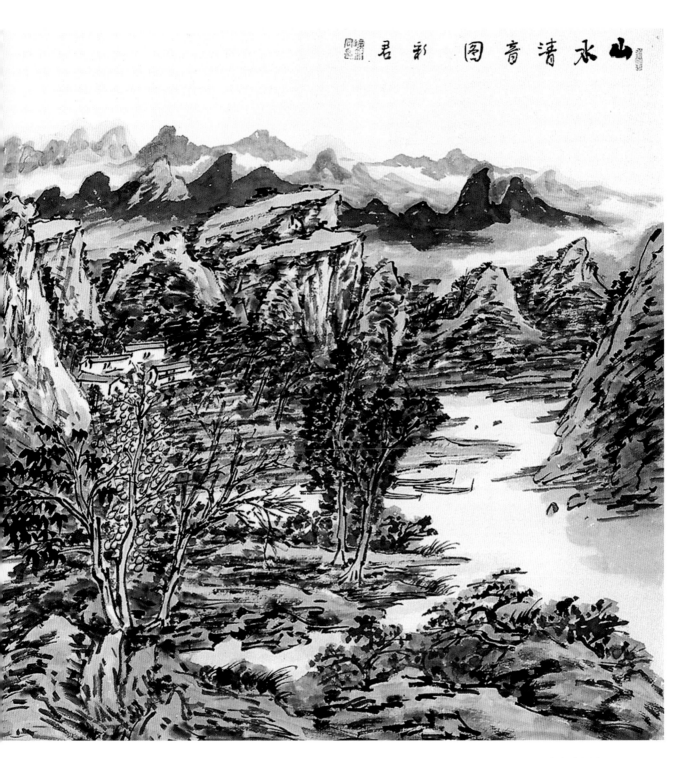

山水清音图　80cm×180cm

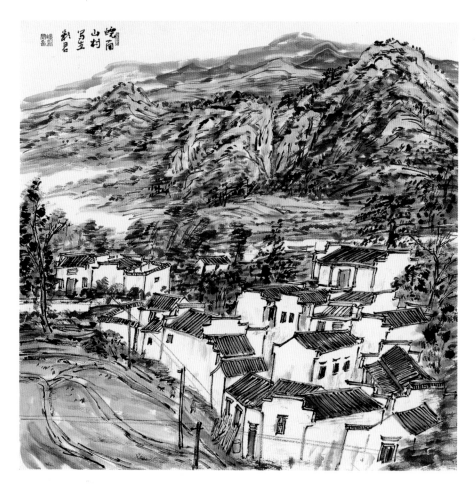

皖南山村写生　68cm×68cm

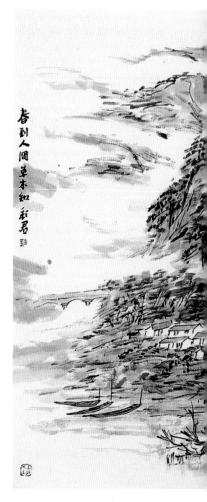

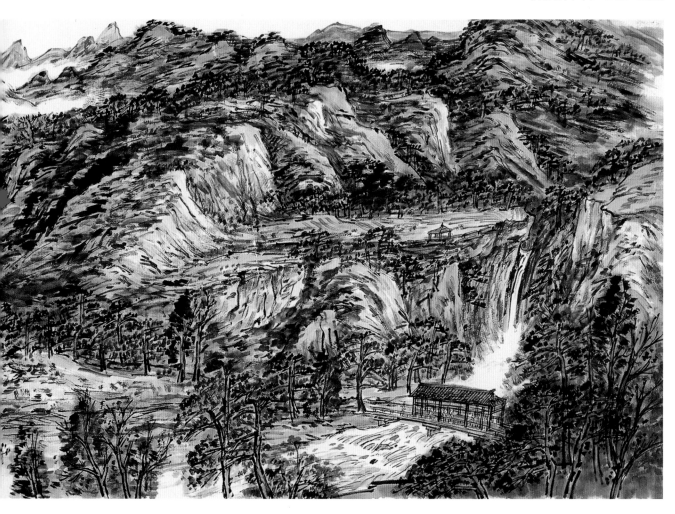

春到人间草木知 68cm×135cm

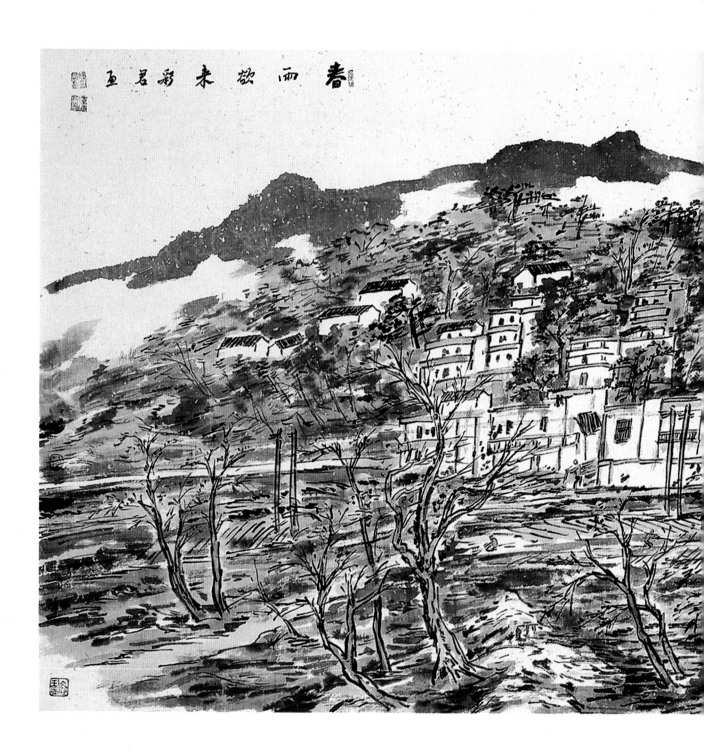

春而欲来彩君画

第一届全国优秀中
青年国画家作品集　京都翰轩
JINGDUHANXUAN

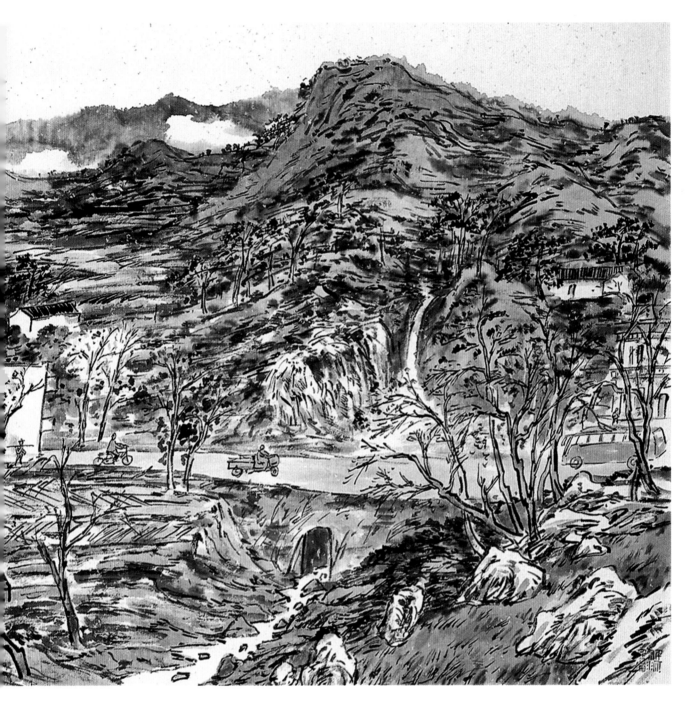

春雨欲来 80cm×180cm

钱广信

曾用名：蔚云、阿信　号海冥使者
1962年生于河北省清河
中国美术家协会会员
中国民主促进会会员
中国美术家协会山水画创研室画家
河北画院特聘画师
作品参加：
1989年第七届全国美展
1998年全国画院作品邀请展
1998年中亨杯全国书画展览
1999年庆祝澳门回归书画展
1999年跨世纪暨建国五十周年山水画大展
2006年当代中国画名家优秀作品展
2006年"黄河壶口赞"中国画提名展
2006年纪念中国工农红军长征胜利70周年全国中国画作品展
2006年纪念长征胜利70周年百名将军百名书画家书画作品邀请展
2006年当代中国画名家与中国美协首届创作高研班优秀作品展
2007年纪念建军八十周年书画名家邀请展
2007年"水墨先锋"全国实力派画家学术交流展

2007年第三届全国中国画展
荣获：
1982年"全国青年'春芽奖'美术作品展览"二等奖
1989年"河北省美术作品展览"一等奖
1991年"河北省青年自学积极分子"称号
1992年"中、日美术交流展"优秀奖
1996年加拿大"华夏魂——长城颂国际美术大展"银奖
1998年"金彩奖牡丹杯全国书画展"新人奖
2003年首届"黎昌杯"全国青年中国画年展银奖
2005年"第五届中国当代山水画展"优秀奖
2005年"2005全国中国画展"优秀作品奖
2006年"中华名山明水全国中国画展"优秀奖
2007年"中华情"美术、书法作品巡展美术作品优秀奖

　　作品被海内外美术馆收藏机构广为收藏，传略及作品散见于《中国当代美术家人名录》、《中国当代美术家大词典》、《美术》、《美术报》、《艺术市场》、《画廊》、《华夏艺林》、《鉴宝中国》等典籍及海内外报刊、画册。
出版：
《钱广信水墨山水》、《当代实力派画家作品——钱广信》、《当代名家写意山水画库——钱广信卷》、传世名家典藏长卷系列《钱广信——九龙石柏图卷》。

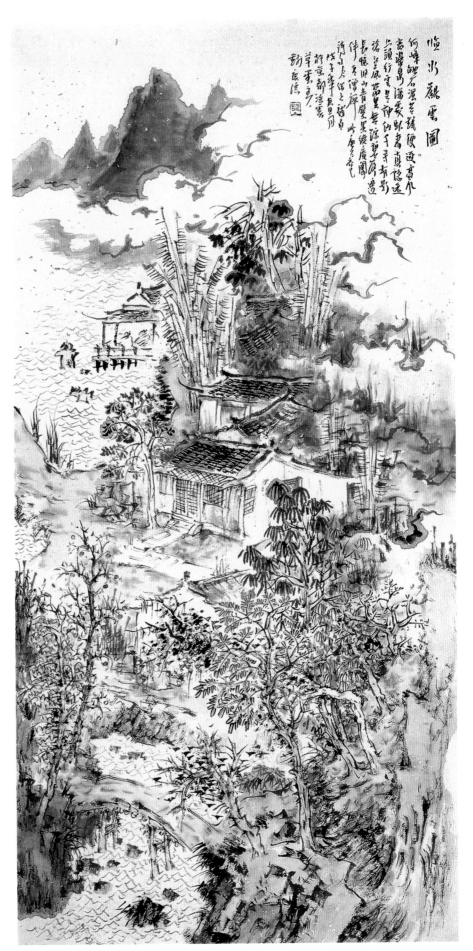

临水观云图 135cm×68cm

渔隐图 80cm×180cm

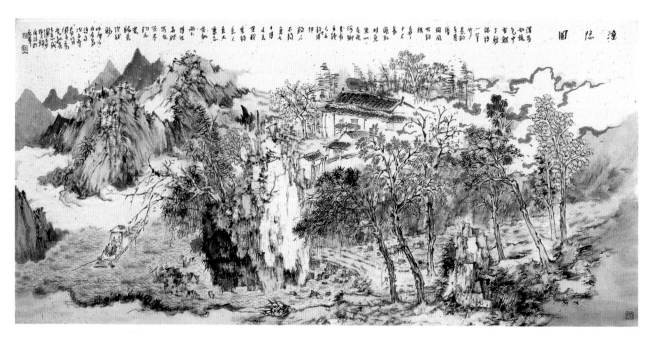

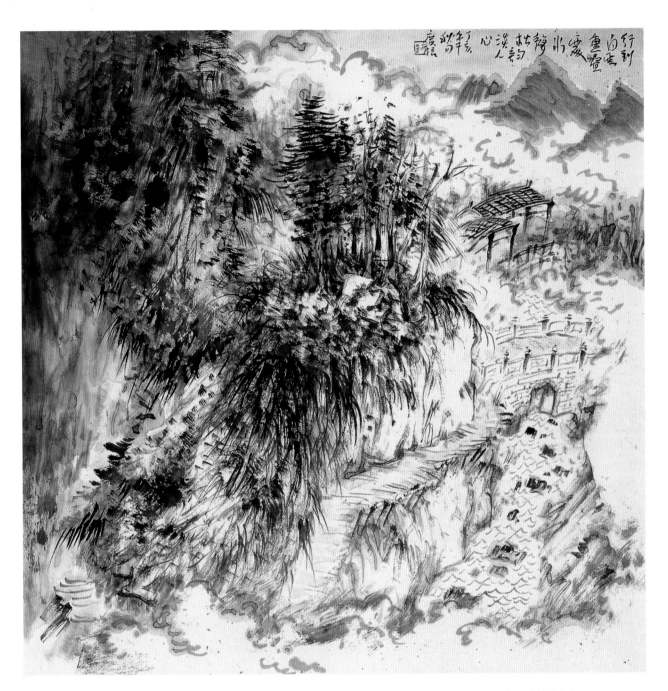

行到白云重叠处 水净松韵淡人心 68cm×68cm

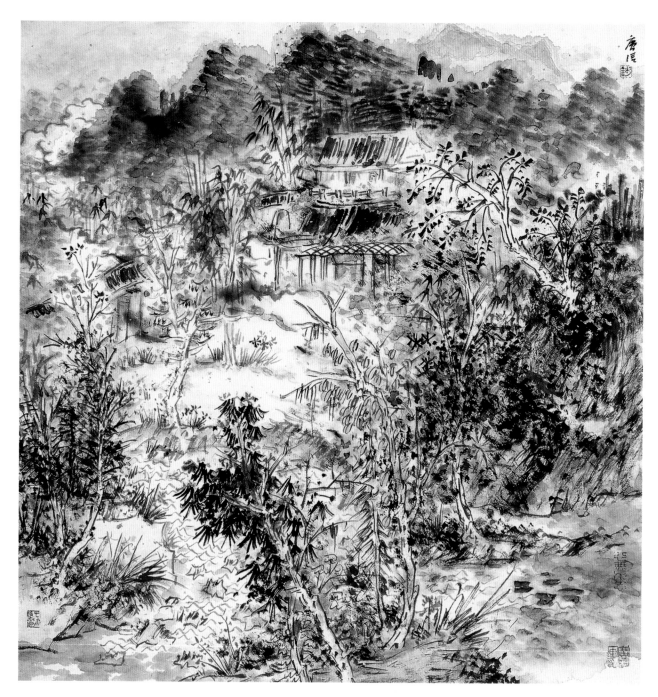

钱广信作品 68cm×68cm

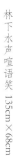

林下水声喧语笑　135cm×68cm

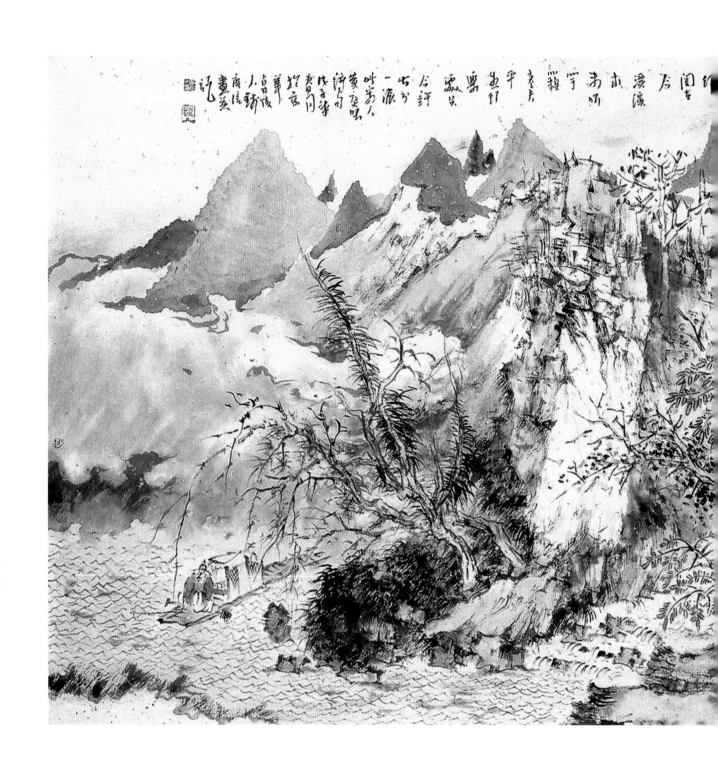

逍遥行 为前全东一其清凡日明左意阜名亭多沼岛林共重人逢长画

逍遥行 80cm×180cm

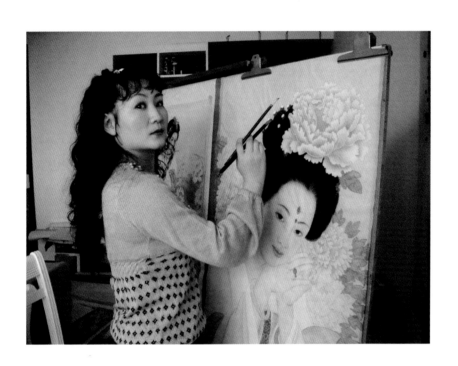

赵小琴

　　女，1972年生于山东烟台。1996年结业于首都师范大学美术系。2006年结业于中国美术家协会主办的"中国画人物画高级研修班"。现为山东美术家协会会员、中国画家协会理事、中国国画家协会理事、中国名人书画院名誉院长、山东画院特邀画师。主要作品参展、获奖、发表等情况如下：2004年，工笔画《中华遗韵》、《女人和宠物》、《撑船》、《纳凉》四件作品参加中国艺术研究院主办的"四季家园"名家学术邀请展；2005年，工笔画《古韵》入选"太湖情"全国中国画作品提名展并入画集；2006年，工笔画《清韵》入选"第六届全国工笔画大展（在北京中国美术馆展出），《清夏》入选"纪念李苦禅艺术馆开馆"全国中国画提名展并入选该画册；2007年，工笔画《秋荷》参加2007年庆祝内蒙古自治区成立60周年——全国首届"草原情"中国画作品提名展；工笔画《渔家姐妹》参加2007年"中华情"国画作品展。

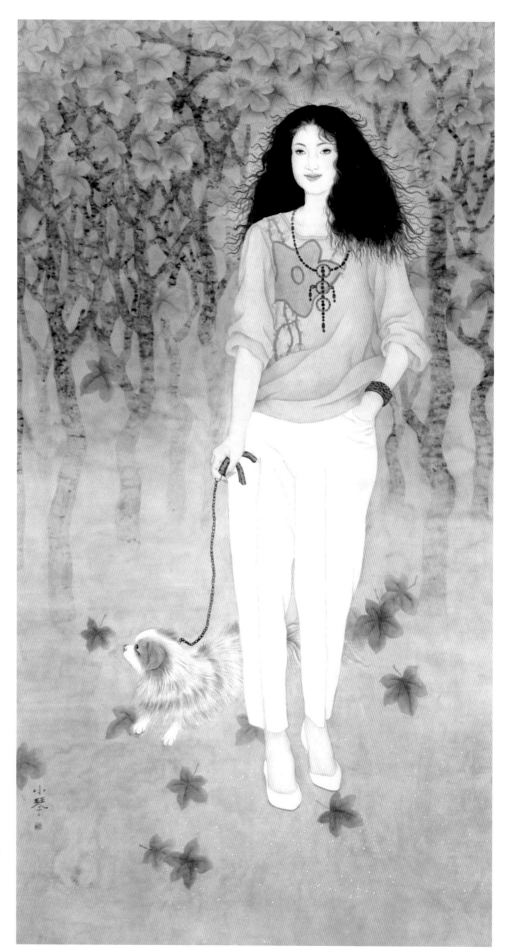

赵小琴作品 180cm×90cm

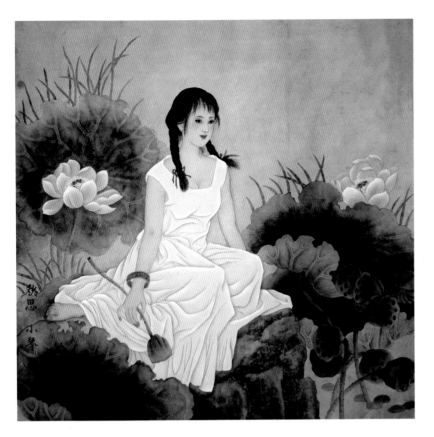

赵小琴作品 68cm×68cm

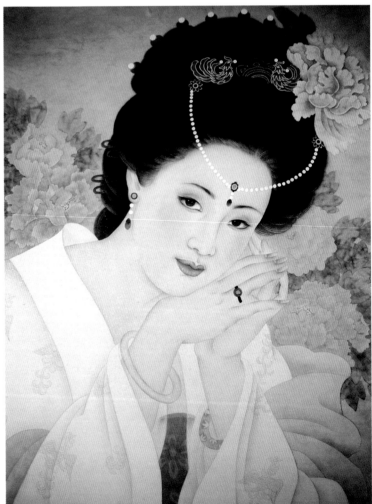

赵小琴作品 100cm×68cm

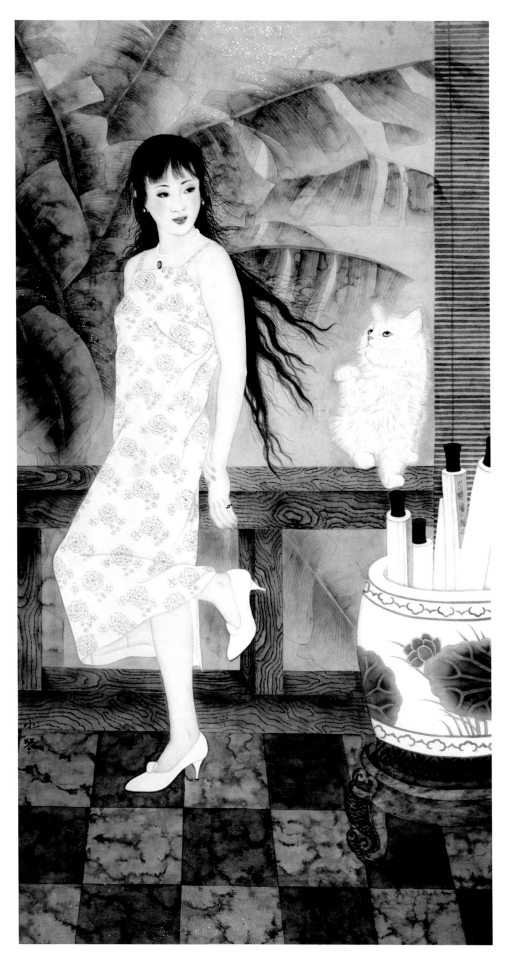

赵小琴作品 180cm×90cm

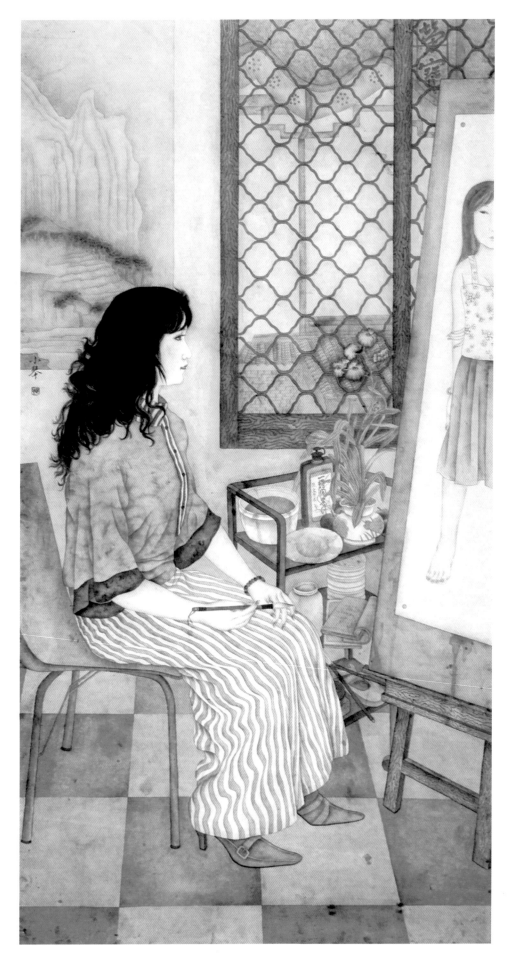

第一届全国优秀中
青年国画家作品集　京都翰轩
JINGDUHANXUAN

赵小琴作品 180cm×90cm

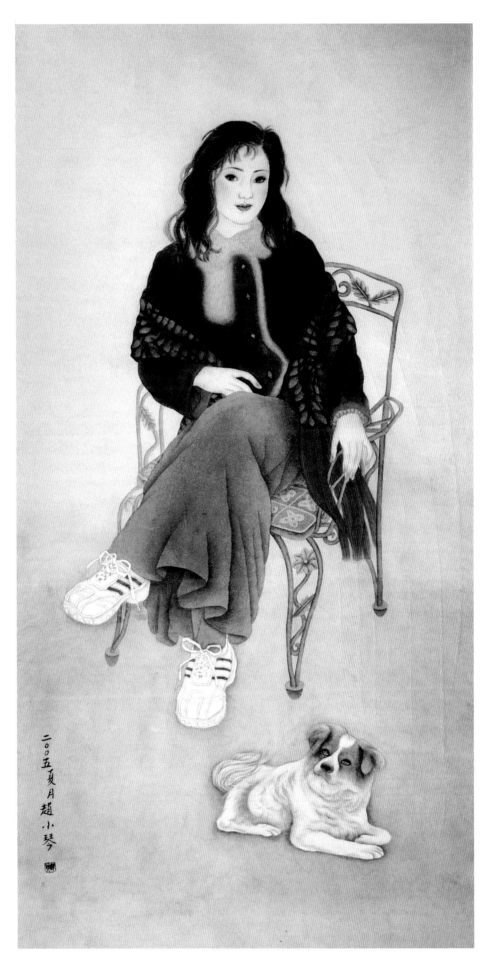

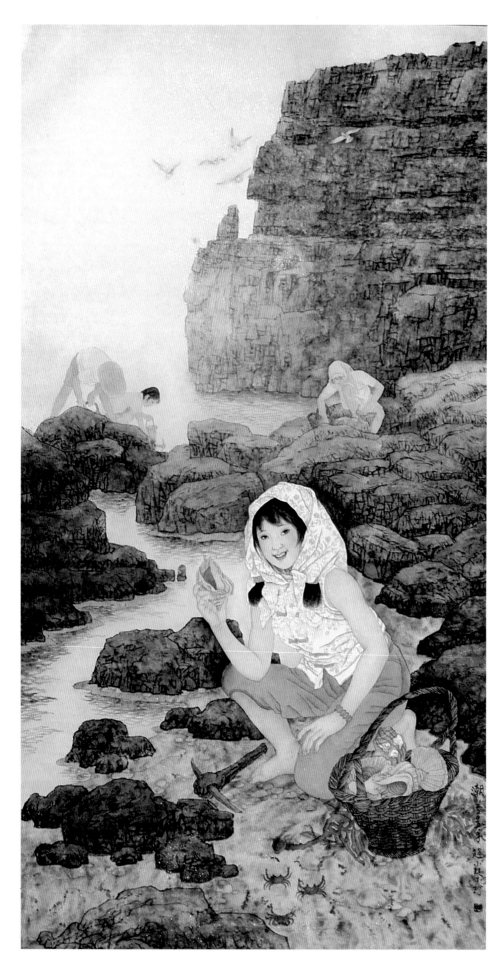

第一届全国优秀中
青年国画家作品集　京都翰轩
JINGDUHANXUAN

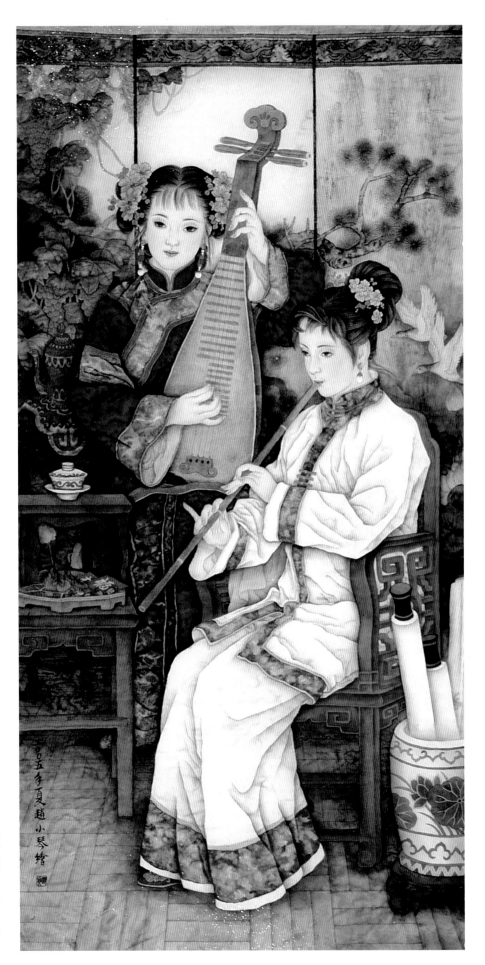

赵小琴作品 135cm×68cm

庄乾梅

1965年生于山东临济。从小酷爱绘画，得画家马世治先生的指点，专攻花鸟画。1993年就读于中国美术学院花鸟系，得朱颖人、卢坤峰、马其宽、闵学林等诸先生的亲传。2005年就读于中国美术家协会首届高级研修班，被评为优秀画家。现为山东美术家协会会员、山东画院特聘画家、北京国画院画家。

2005年作品《蒙山三月》参加2005年全国中国画展。2006年作品《京都花事》参加"黄河壶口赞"中国画提名展，获优秀奖。

作品《惠风和畅》参见"纪念中国工农红军长征胜利70周年全国中国画展"；《春晖》参加全国第六届工笔画大展；《蒙山三月》参加"纪念李苦禅诞辰100周年全国中国画提名展"。

2007年作品《芳树奇霞》入选第三届全国中国画展；《晓看红湿掠虫鸣》获"黎昌杯"第五届青年中国画年展铜奖；《秋韵图》参加"纪念黄道周全国中国画提名展"；《秋韵》获"中华情"美术书法作品展优秀奖。

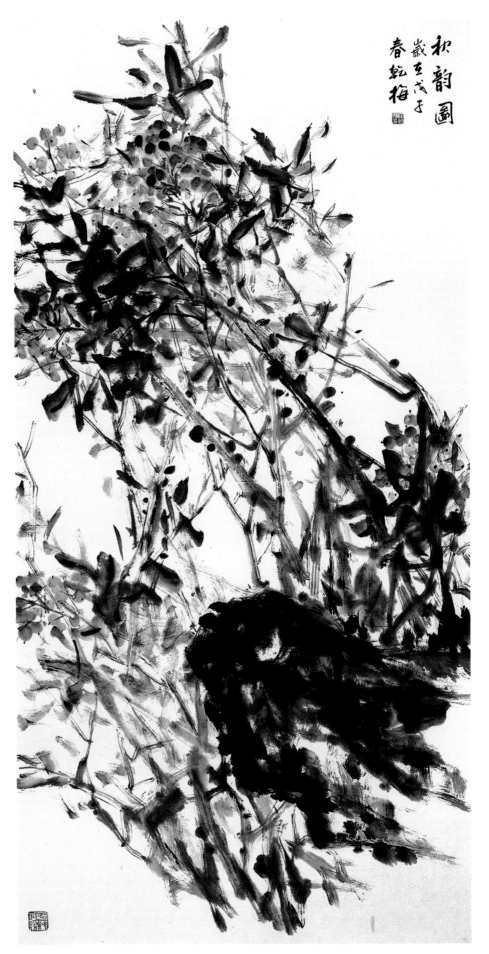

秋韵图 135cm×68cm

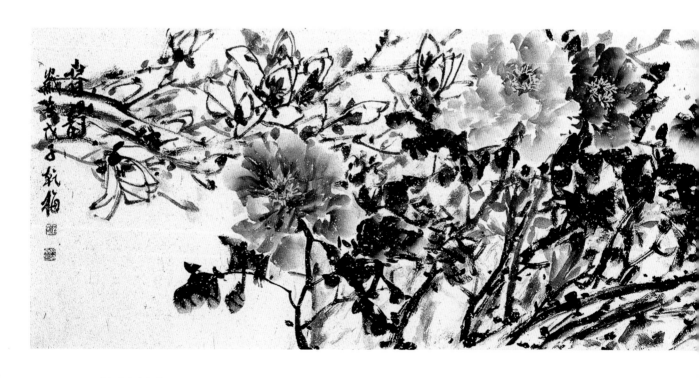

第一届全国优秀中
青年国家作品集

京都翰轩
JINGDUHANXUAN

春韵 55cm×230cm

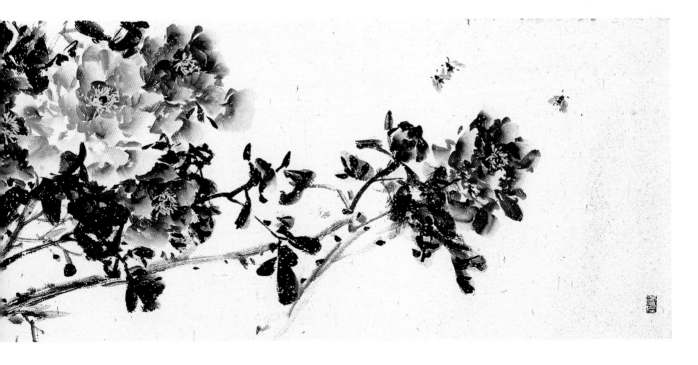

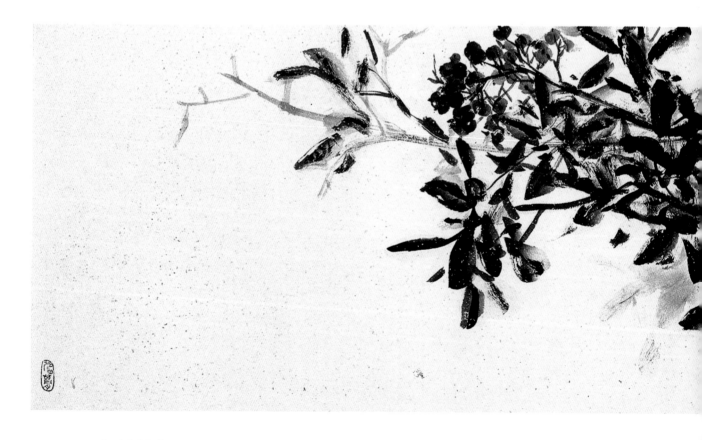

金秋之约 45cm×180cm

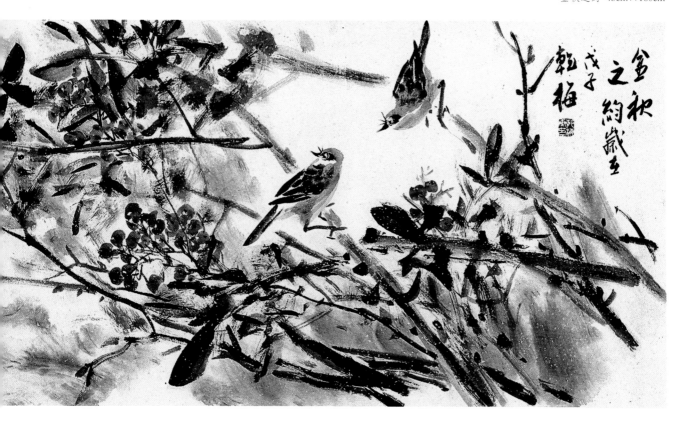

师界弘

　　河南大学美术系毕业。国家二级美术师，河南省美术家协会会员。曾就读于中国美术家协会中国画高研班、中央美术学院国画系"山水精神"高研班，2007年就读于中国国家画院范扬工作室。

　　作品多次参加全国美术展览并获奖，多幅作品及学术论文发表于国内各类美术报刊，作品被多家艺术机构收藏。

　　出版有《师界弘中国画作品选》、《师界弘山水画作品集》、《中国当代著名画家个案研究——师界弘写意山水》、《中国当代书画名家系列——师界弘作品选》等。

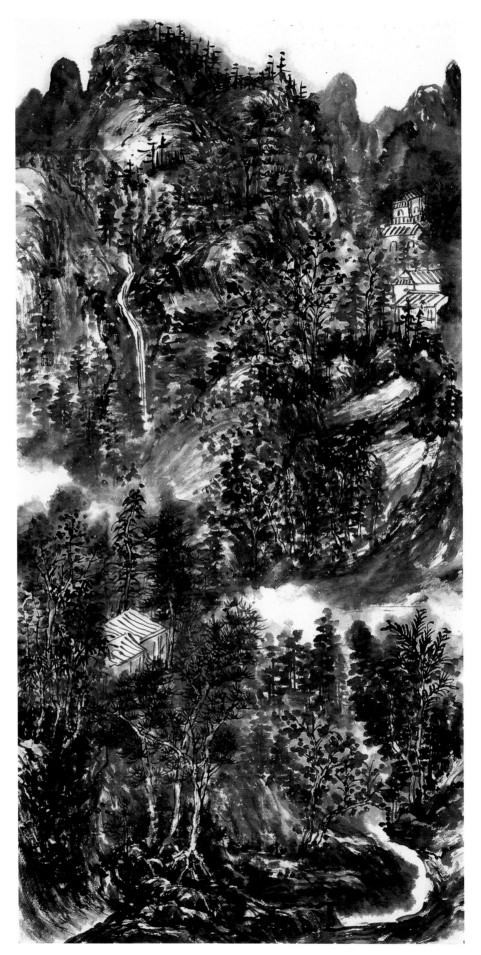

师界弘作品 135cm×68cm

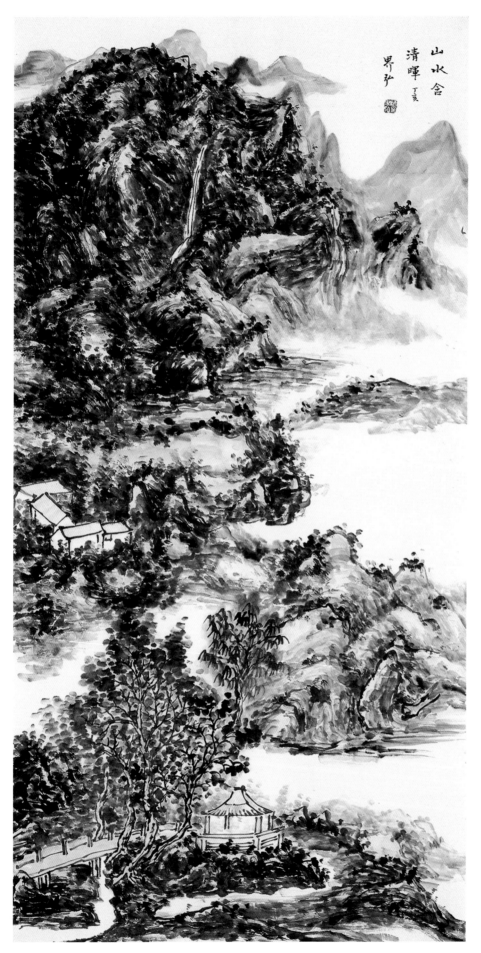

山水舍
清晖 丁亥
界弘

京都翰轩
JINGDUHANXUAN
110 第一届全国优秀中
青年国画家作品集

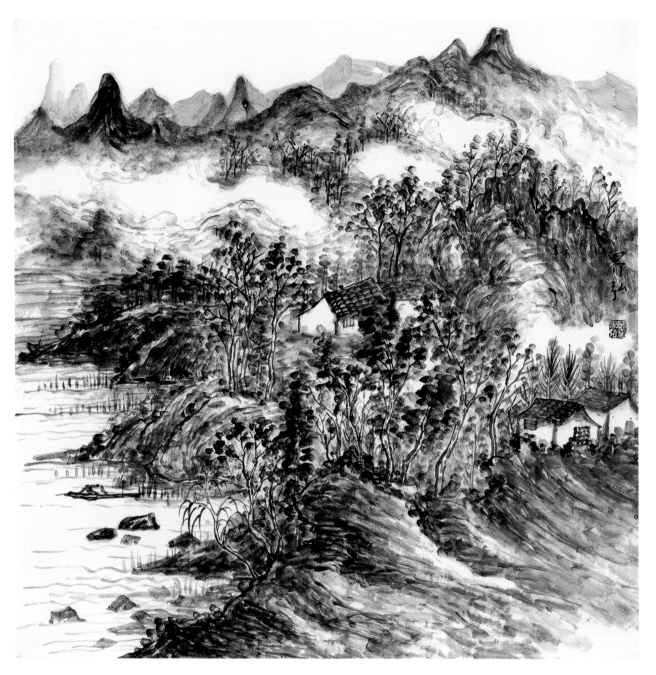

师界弘作品 68cm×68cm

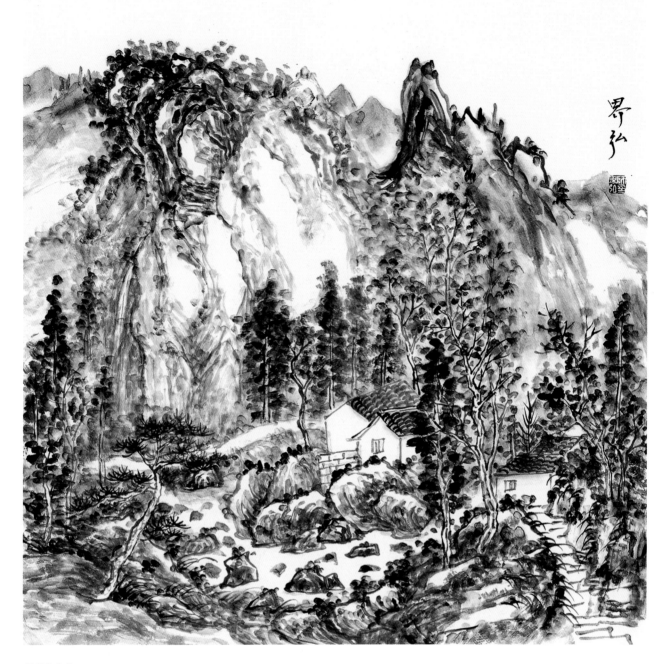

师界弘作品　68cm×68cm

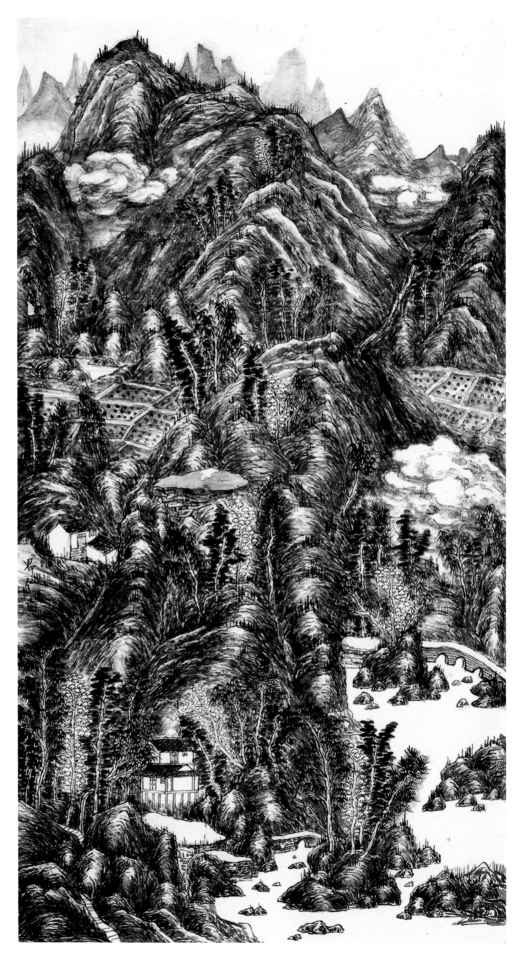

师界弘作品 180cm×90cm

王小平

祖籍山东龙口。毕业于山东艺术学院、北京画院。师从石齐、王明明、杨延文先生。现为中国美术家协会会员、文化部青联委员、国防大学书画院秘书长、徐悲鸿画院人物画创作部主任。

2005年作品参加"纪念蒲松龄诞辰365周年"中国画提名展并获优秀奖。

2006年作品参加"黄河壶口赞"中国画提名展并获优秀奖。

2007年作品参加"中华情"全国美术作品展并获优秀奖。

作品被中南海、人民大会堂、文化部及国外艺术机构收藏，入编多种大型画册。出版有《王小平人物画集》、《道释人物画技法》等书。

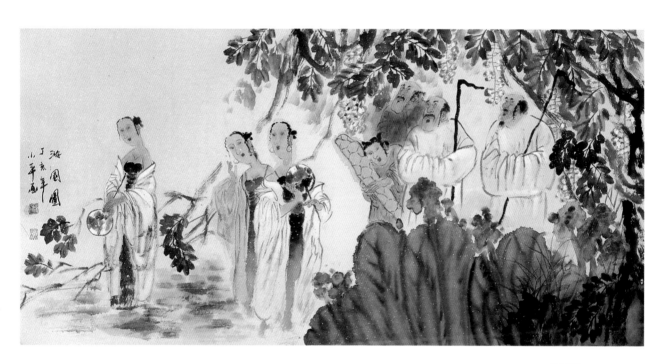

游园图 68cm×135cm

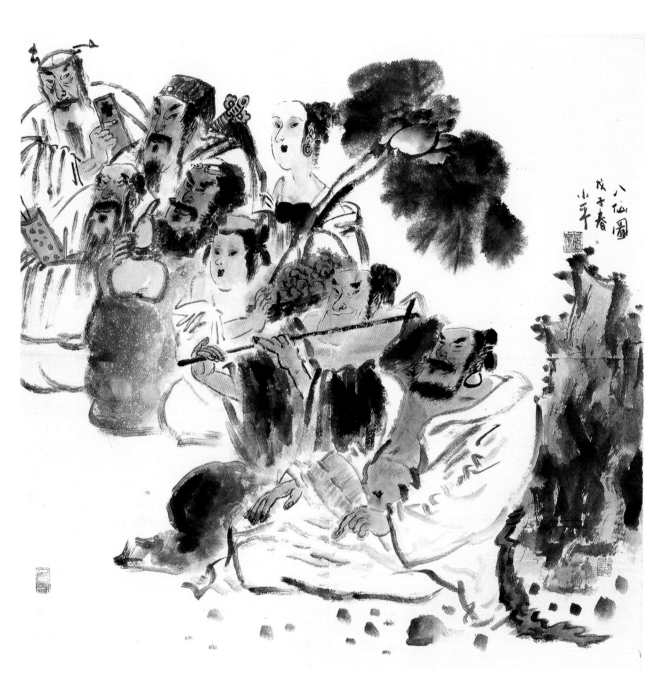

八仙图 68cm×68cm

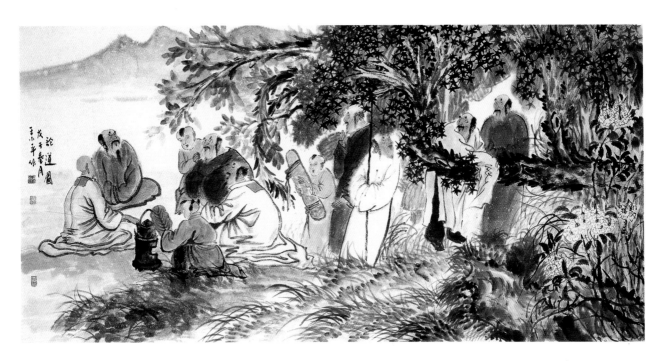

论道图 80cm×180cm

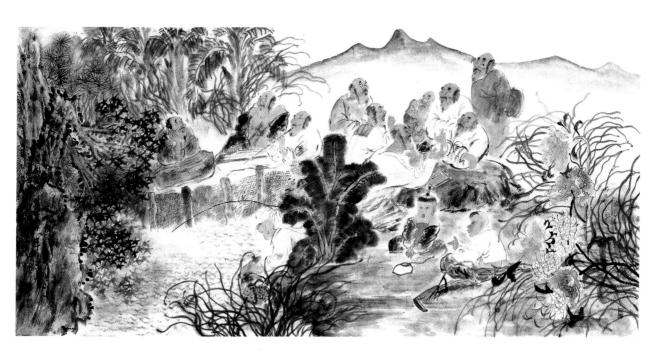

雅集图　68cm×135cm

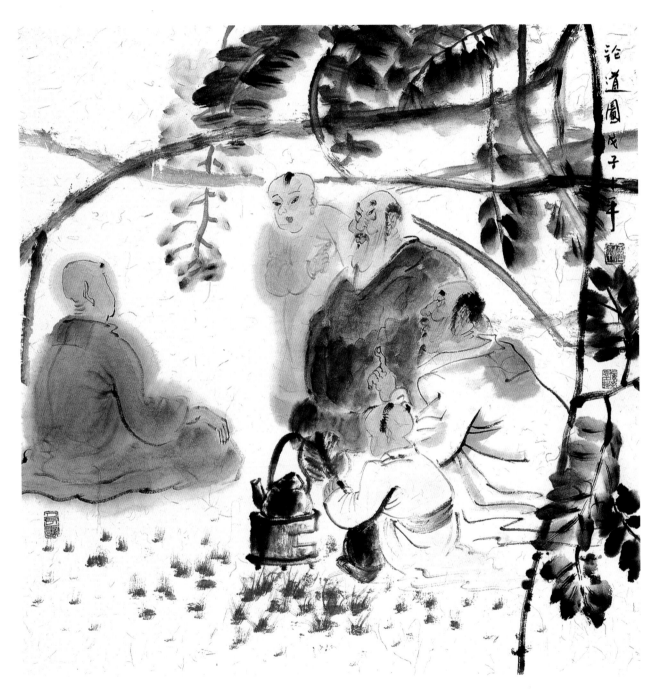

论道图二　68cm×68cm

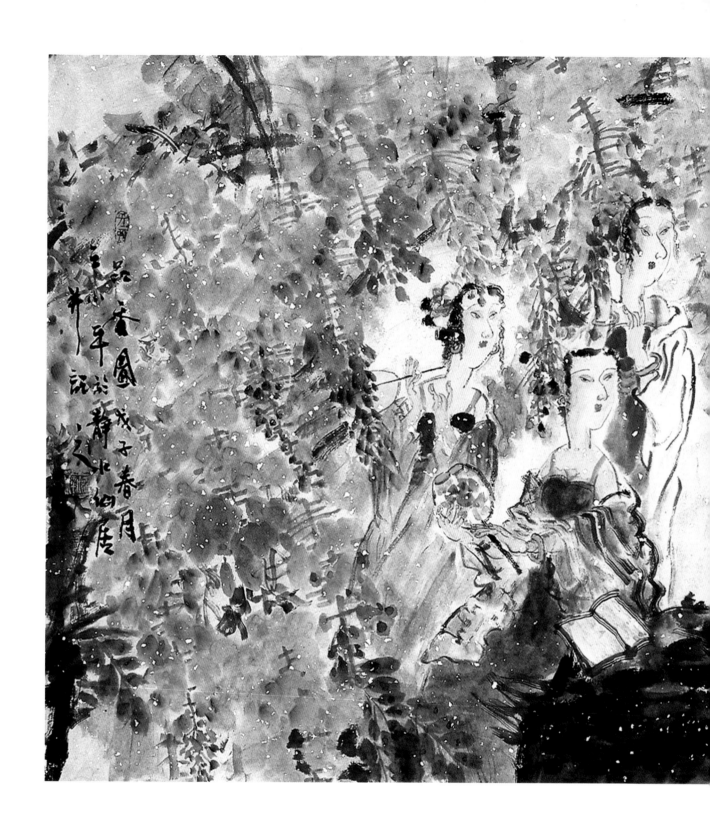

品香園记

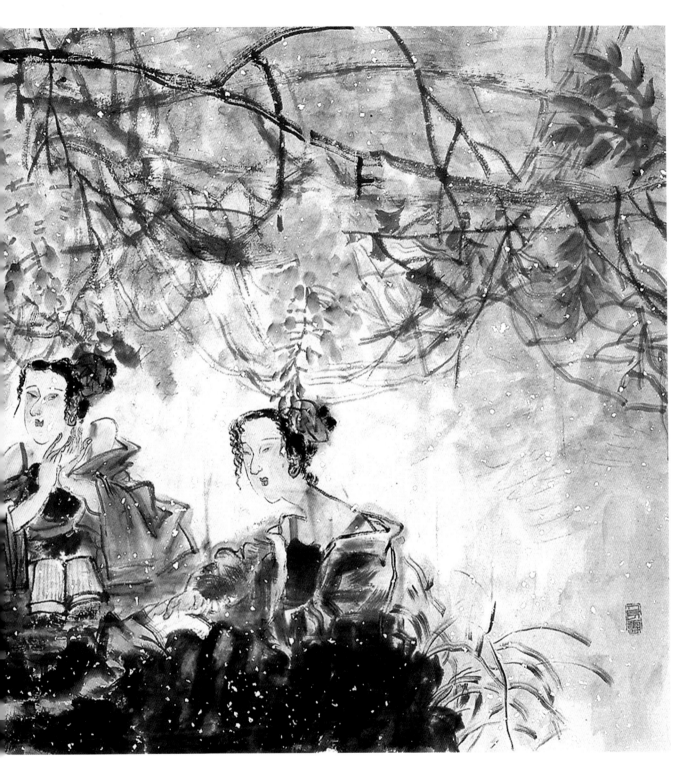

品香图 68cm×135cm

方强

　　1963年生于河南省罗山县。师从著名山水画家何家安先生。2005年结业于中国美术家协会首届中国画创研班山水画创作室。

　　作品《秋暮》入选中国美协第十六届全国新人新作美术作品展；《烟岚》获"建国55周年全国青年国庆书画展"优秀奖；《湖光山色》获"黄河壶口赞"中国画提名展优秀奖；山水画五幅参加"情系大别山中国山水画名家作品展"在中国美术馆展出，多幅作品在全国及省级美展中入选或获奖。艺术传略及作品散见于《中国当代美术届名人大辞典》、《美术》、《国画家》、《中国书画报》等典籍及报刊。

　　现为中国美术家协会会员、中国美协创研班山水画创作室画家、河南省书画院特聘画家。

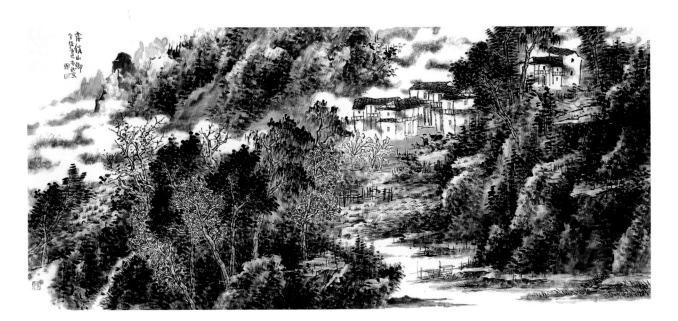

雾锁山乡 80cm×180cm

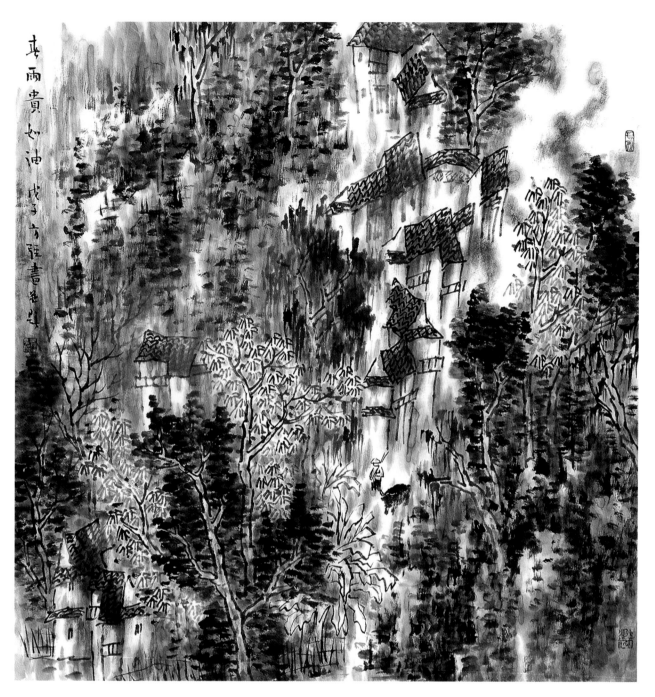

春雨贵如油　68cm×68cm

第一届全国优秀中
青年国画家作品集　京都翰轩
JINGDUHANXUAN

为雪却嫌春色晚
故穿庭树作飞花
半梦斋主
方祚书于北京

白雪却嫌春色晚 135cm×68cm

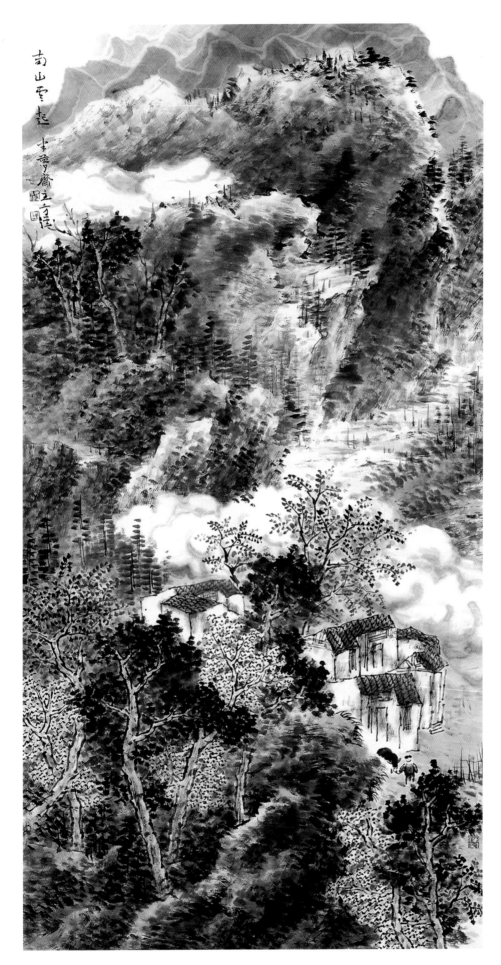

南山雲起

李夢醉立言選

南山云起
135cm×68cm

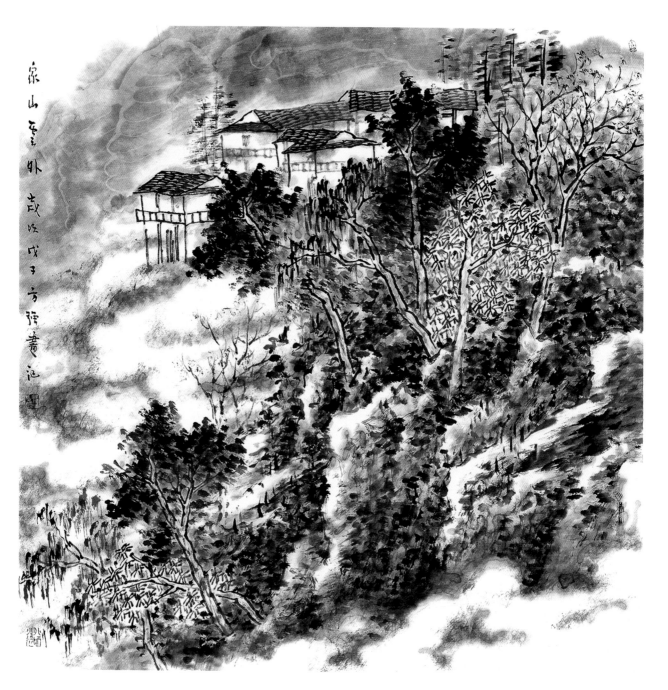

家山云外　68cm×68cm

耿广春

　　1971年生于安徽淮南。先后毕业于淮南师范学院美术系、安徽师范大学中文系；结业于美术报社美术批评研修班、中国美术家协会首届中国画创作研修班。现为中国楹联学会会员、安徽省美术家协会会员、安徽省书法家协会会员、淮南画院画家、北京《华夏艺林》杂志执行主编。

　　书画作品及理论文章先后刊登于《安徽日报》、《美术报》、《中国书画报》、《艺术界》、《中国美术》、《美术世界》、《水墨前沿》、《美术界》、《国美艺术》等报刊并入编多种画册。出版有《心清书屋题画小辑》、《当代名家耿广春写意花鸟》等，两次获得政府颁发的"十个一"工程奖。2000年参加第六届安徽省艺术节美术作品展；2002年获首届中国书画小作品大赛优秀奖；2003年获"玄中杯"全国书画大赛铜奖；2004年获第十届全国美展安徽展区优秀奖；2006年参加 "奋进的内蒙古——妙笔丹青靓草原"中国画名家作品邀请展；入选"黄河壶口赞"中国画提名展；获得 "2006中国画家提名展"优秀奖；入选 "纪念中国工农红军长征胜利七十周年全国中国画作品展"；获得 "中国美术家协会中国画创作高研班结业作品展"优秀奖；2007年参加"中国扬州烟花三月国际旅游节中国画名家邀请展"；入选 "纪念叶浅予百年诞辰"中国画提名展；参加全国"中青年国画家扇面展"；参加"庆祝中国人民解放军建军80周年书画展"；参加"第八届安徽省艺术节美术作品展"。

三秋桂子　135cm×68cm

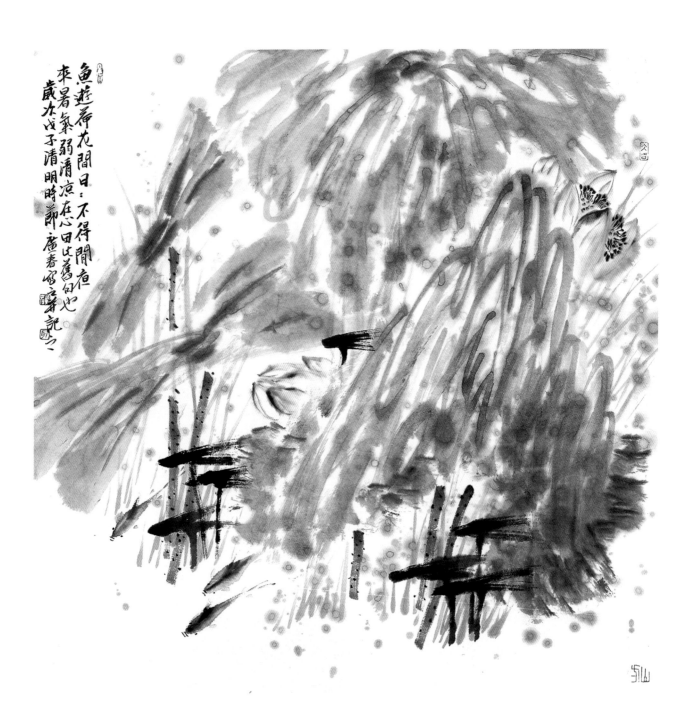

鱼游荷花间　68cm×68cm

第一届全国优秀中
青年国画家作品集
京都翰轩
JINGDUHANXUAN

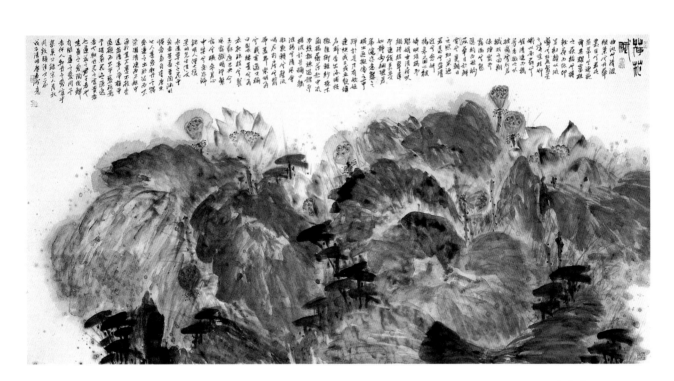

荷花赋 80cm×180cm

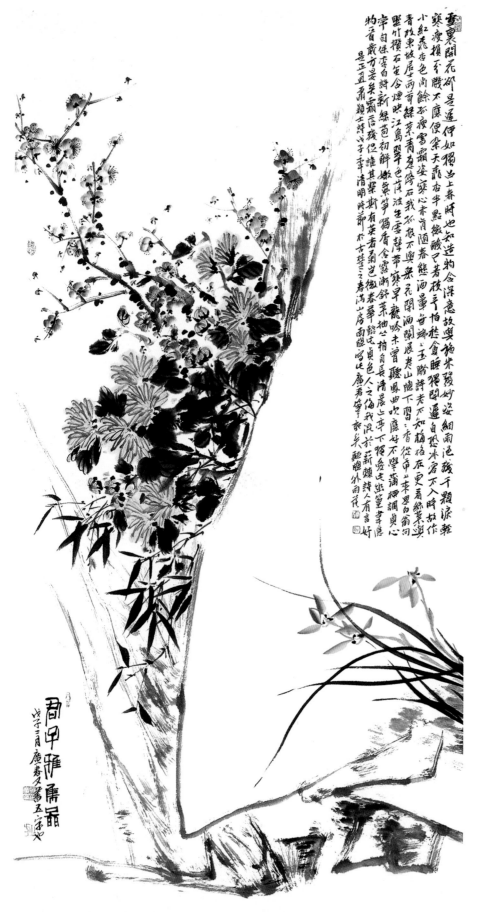

雪裹開花郤是遲伊如獨占春時也知造物含深意故與孤米發妙姿細雨泥殘千顆淚輕寒渡損千機不應便來天飛右半黑後曉已著稜今怕稜食睡得開遲自然冰容不入時故作小紅飛也色尚餘忝瘦雪霜姿寒心未肯隨春態酒量毋辭一壺睇詩老不知梅格在更看綠葉與青枝束被屈生兩肯綠萊青多綠葉青色生床渡生盤摩帶色吟未曾聽鳳曲吹應好不學薄調貞心璧竹攢石生令煙映江島翠云床色天早龍吟未曾聽鳳曲吹應好不學薄調貞心宇自保李生自詩新綠嫩氣朱花關萊抽之稍肩長清晨之亭下獨秀走此篁李懷物香歲方是朱霜居殘促誰其榮斯有英者菊包徹春華髯趙此广都之偶我很長新穎詩人有言好是正盈扁羂穎士詩子李清明時那於古璧之春鴻山房雨臟寫以此广都毫款吳髻脑外雨茂

京都翰轩
JINGDUHANXUAN

君子雅集图 135cm×68cm

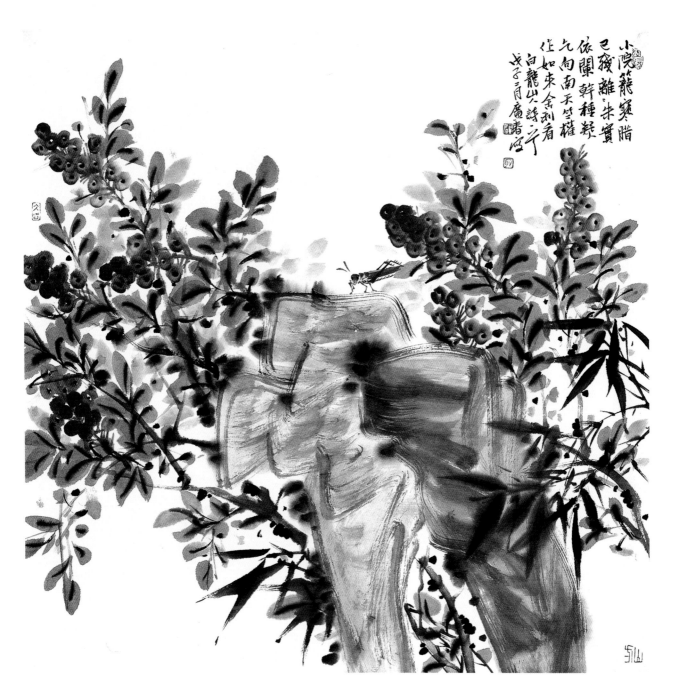

小院籠寒脂
已發離離朱實
依闌軒種疑
九向南天竺種
住如來舍利看
白龍山詩之
戊子肖廣書□

白龙山人诗意图　68cm×68cm

王本杰

王本杰，1963年生于山东淄博。1986年毕业于山东轻工美术学校，2000年结业于中国美术家协会山水画高研班。2003年就读于中国艺术研究院研究生班。现为中国美术家协会会员、文化部全国青联委员、《中国画研究》杂志编委、北京彩墨画院副院长、文化部中国画创作中心画家、《中华书画报》副总编。中华书画名人网艺术顾问、客座教授。

作品参加：

今日水墨全国首届中国画名家提名展（甘肃省）；书圣故里国际书画名家邀请展（山东省临沂市）；60年代水墨精神第一、二回展；传统与现代中国画名家提名展；全国当代实力派作品邀请展(山东省胶州市)；1998世界美术大展（韩国汉城）；澳洲中国美术馆名家邀请展(澳大利亚悉尼)；21世纪中国画赴澳大利亚展(中国美术家协会)；"西部大地情中国画大展"(中国美术家协会)；2003年中国画年展(中国美术家协会)；中央电视台"2003年名家邀请展"(中央电视台)；全国第十六次新人新作展(中国美术家协会)；全国第二届中国画大展(中国美术家协会)；2006年日本东京中国画名家邀请展、出访日本（日本东京）；2007年相约香江中国中青年实力派画家邀请展（中国香港）。

荣获：

中国美协第二届会员精品展优秀奖（中国美术家协会）；全国第二届美术最高奖"金彩奖"(中国美术家协会)；"迎奥运会"全国中国画大展优秀奖(中国美术家协会)；庆国庆全国青年国画展优秀奖(中国美术家协会)；国际华人诗书画艺术大展银奖(文化部、中国画研究院)；第一、二、三届"菜乡情"全国中国画提名奖(中国美术家协会)；"走进张家界"全国水墨写生展优秀奖（中国美术家协会）；2007首个齐白石奖全国提名奖（中国美术家协会）；"纪念齐白石"全国中国画提名奖(中国美术家协会)；"西部辉煌"全国中国画提名奖(中国美术家协会)；"黎昌杯"全国首届青年国画年展铜奖(中国美术馆)；纪念中日邦交正常化30周年金奖(文化部)；日本东京都第53届国际文化交流展铜奖(日本书艺院)；中国艺术研究院学术创新奖(中国艺术研究院)；"迎奥运世界行"全国中国画大展铜奖(文化部)；山东省首届双年展铜奖(山东美术家协会)；"民族情"全国书画大展优秀奖(淮北民族事务委员会)。

收藏或展出：

中国美术馆、炎黄艺术馆、中华世纪坛、军事博物馆、历史博物馆、中国画研究院、浦江美术馆、湘潭博物馆、齐白石纪念馆、中国美术家协会培训中心、澳洲中国美术馆、淄博艺术馆、俄罗斯美术馆、中央电视台、圆明园遗址。

发表作品：

《中国书画报》、《美术杂志》、《中国彩墨艺术》《香港文汇报》、《中国画家》、《美术家》、《美术大观》、《书与画》、《诗书画》、《人民日报》、《中国画研究》、《东方书画》、《画坛》、《艺术与收藏》、《羲之书画报》、《国画家》、《书画典藏》、《中国画清赏》、《艺术状态》、《国画艺术》等。

出版：

《中国当代实力派画家·王本杰》、《名家画山水》、《名家山水小品集》、《当代名家小品邀请展作品集》、《中国画十家——王本杰》、《山水名家》、《今日水墨》、《王本杰作品集》。

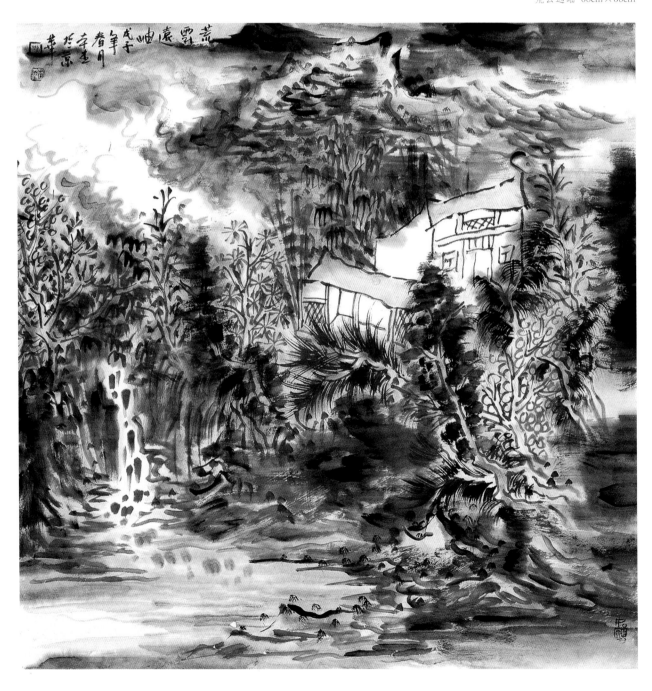

荒云远岫　68cm×68cm

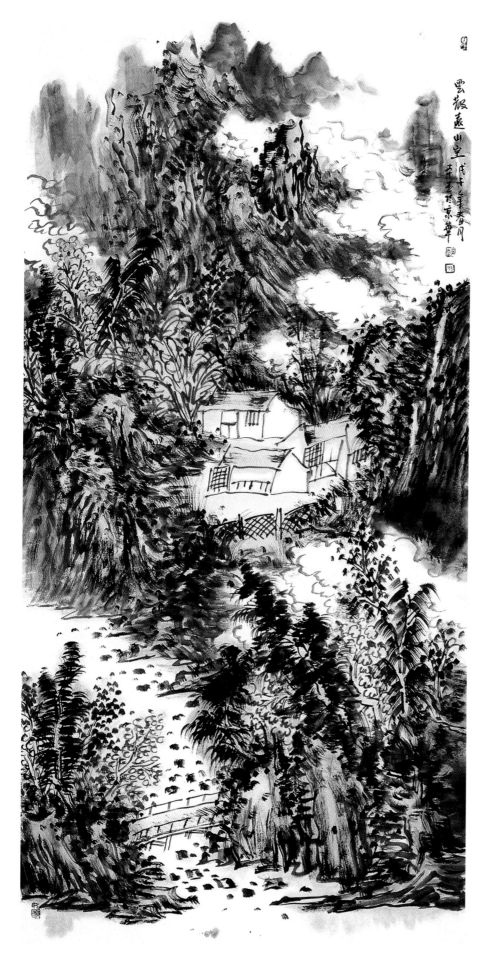

云散远山空 135cm×68cm

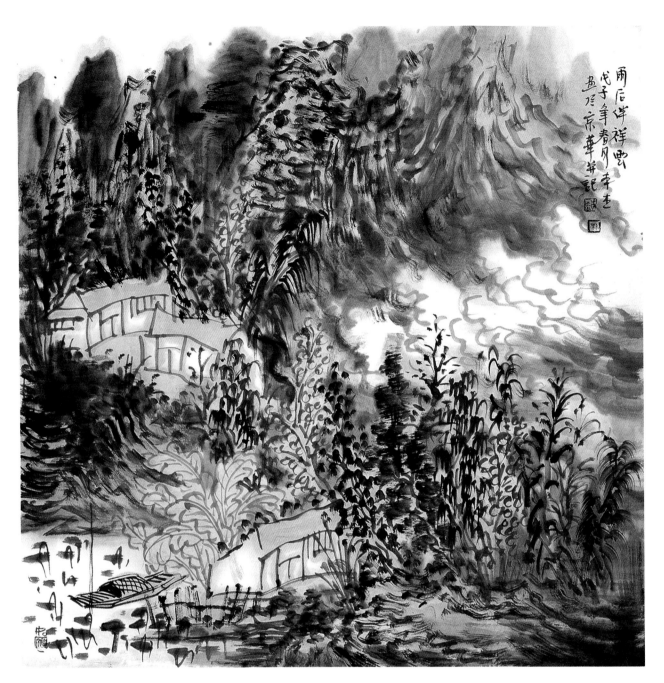

雨后伴祥云　68cm×68cm

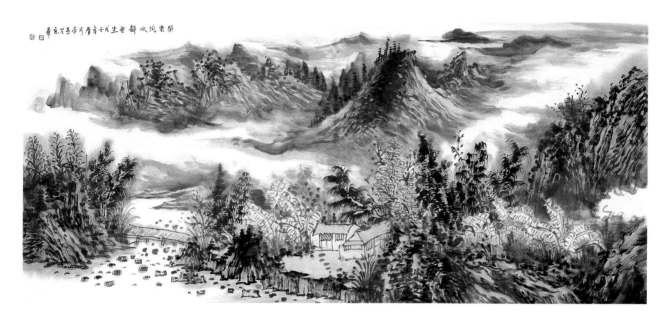

闲云流水静无尘 80cm×180cm

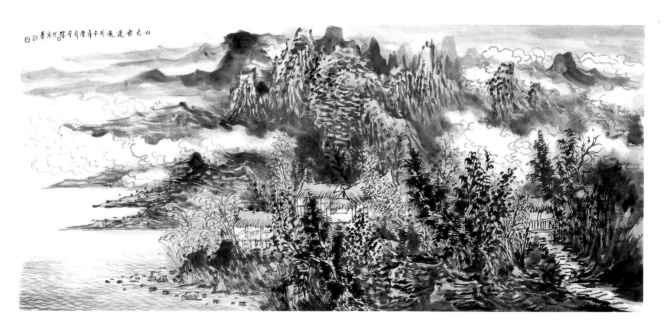

山色无边远 80cm×180cm

第一届全国优秀中
青年国画家作品集　京都翰轩　JINGDUHANXUAN

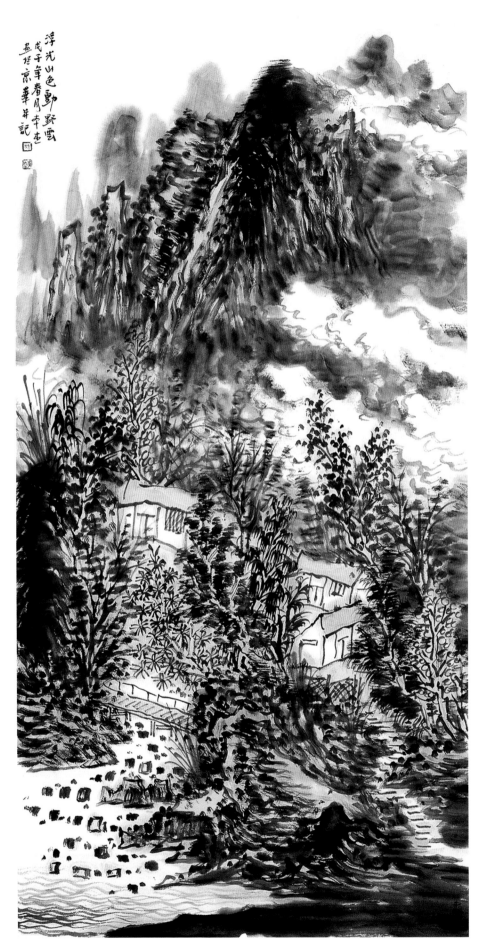

浮光山色动野云
戊子年春月李杰
画于京华并记

浮光山色动野云 135cm×68cm

包洪波

中国美术家协会会员、文化部青联美术委员会委员、解放军国防大学画院副院长、国务院中南海紫光阁画院秘书长。

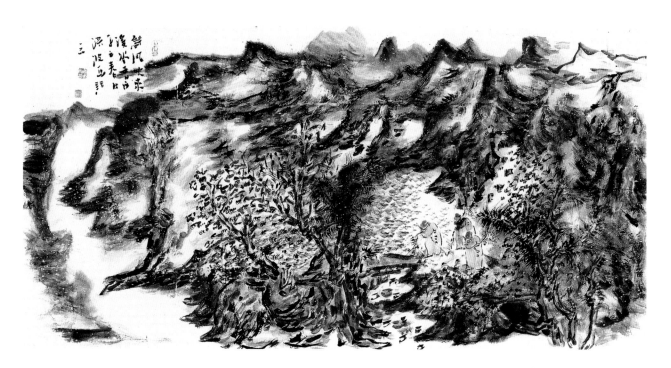

包洪波作品 68cm×135cm

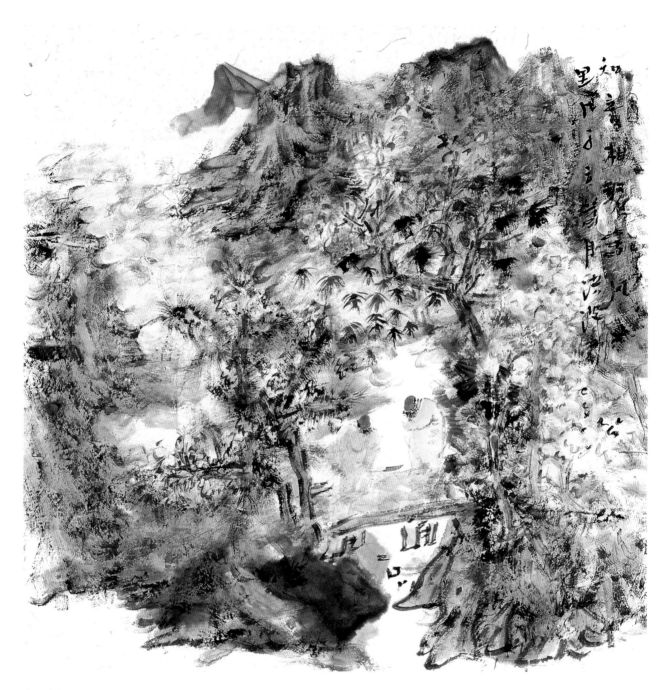

包洪波作品 68cm×68cm

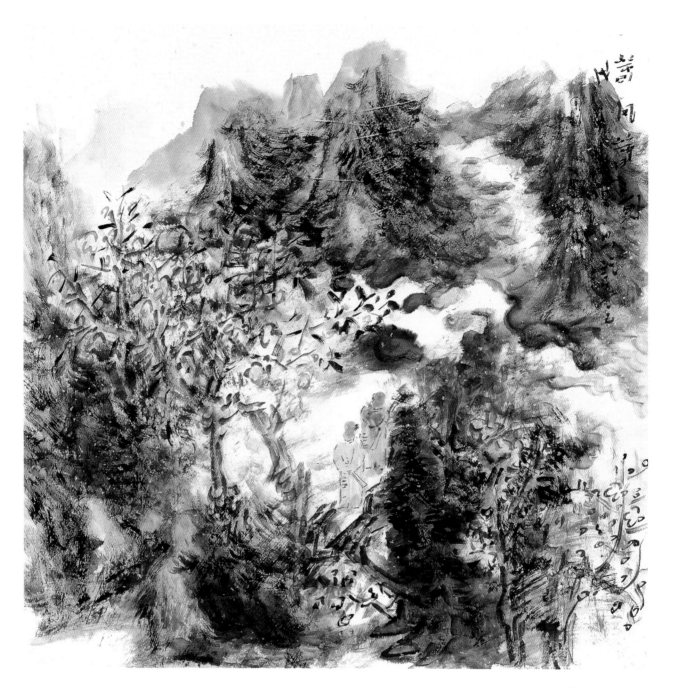

包洪波作品 68cm×68cm

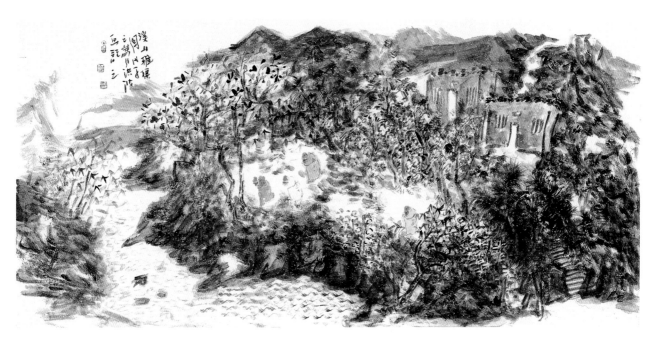

溪山雅集图　80cm×180cm

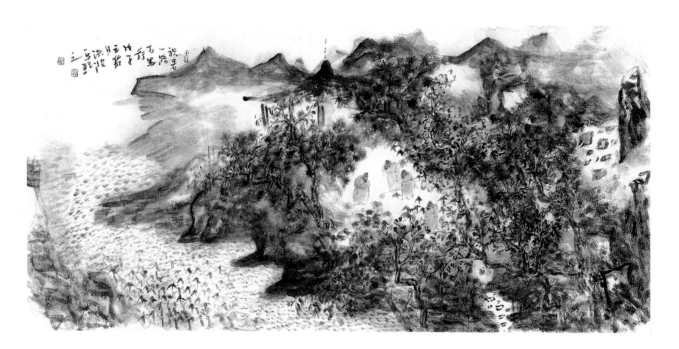

祝君一路万里行 80cm×180cm

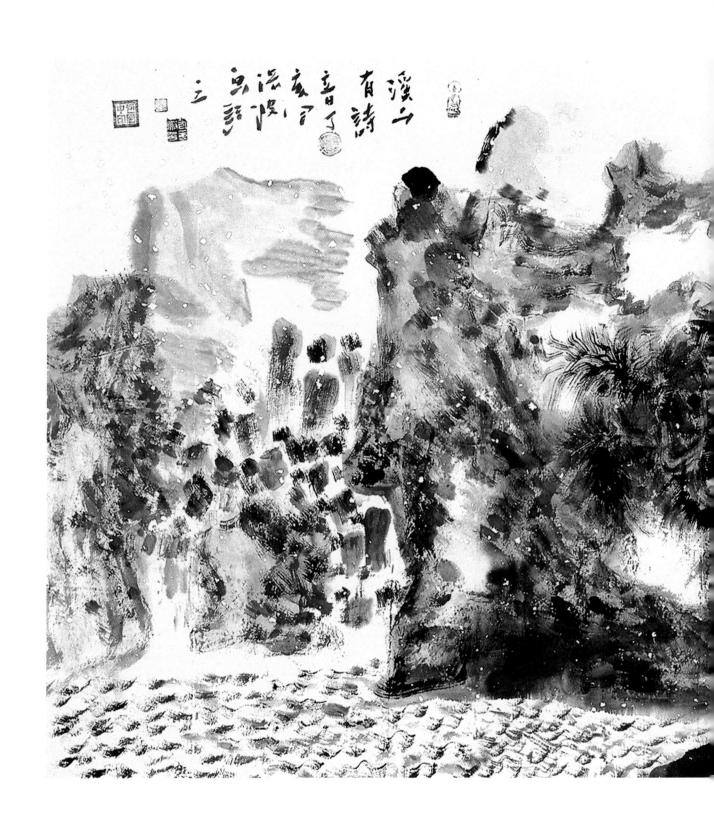

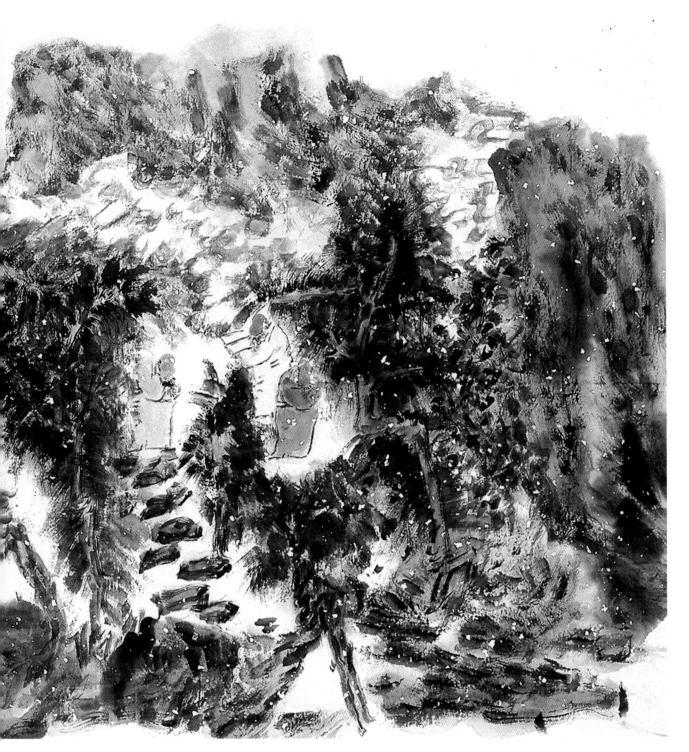

西山有诗音 68cm×135cm

晁海

　　1961年出生。1984年考入中央美术学院国画画系。现为北京市美术协会会员、中国美术家协会会员、中国美术家"江山行"画家组主持画家。2003年结业于中国艺术研究院第三届名家班。2004年入中国画研究院龙瑞工作室，2005、2006年入中国画研究院龙瑞工作室课题研究组。2002年作品参加中国美术家"江山行"画家组全国巡回展，2005年作品参加中国画研究院龙瑞工作室《贴近文脉》山水画全国巡回展。2006年中国画研究院龙瑞工作室《心游万仞》山水画在美术馆展出。1994年《远瞻山河壮》入选第八届全国美展。1996年《深壑》入选北京青年水墨展。1997年《早春》由文化部组织迎接'97香港回归书画展获铜奖。1999年《晨曦》入选第九届全国美展，获优秀奖。1999年《暮色》在北京市庆祝中华人民共和国成立五十周年文艺作品征集评奖活动中荣获铜奖。2003年《疏林晚秋》入选第二届中国美术金彩奖全国美术作品展。2005年《青山呈露新如染》入选中国美术家协会中国画名家作品展。2005年《燕山清秋图》入选第二届中国美术家协会会员中国画精品展。2005年作品入选中国美协主办的"太湖情"中国画提名展。2005《燕山深处》入选自然与人——第二届当代中国画山水画、油画风景画展。作品多次参加国内外美术作品展览并获奖。作品被国内外美术馆、博物院收藏。出版有《情义山川——晁海山水画精品集》。

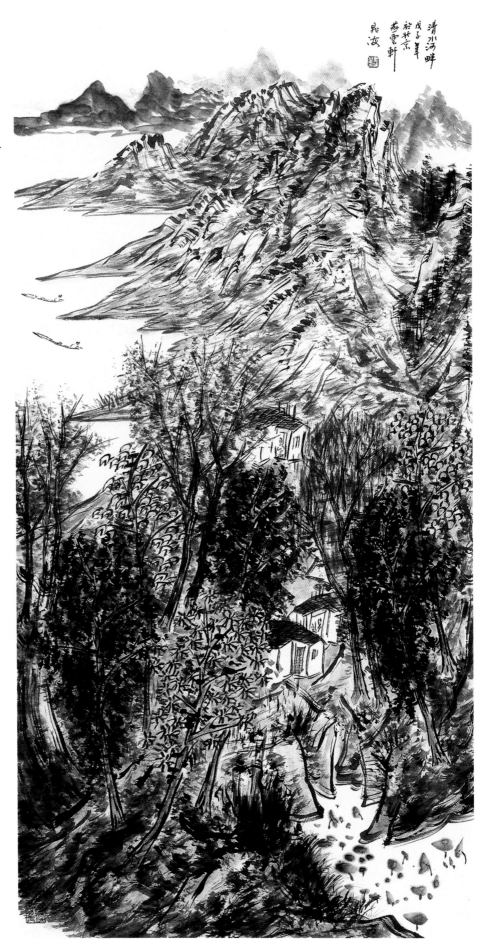

清水河畔
戊子年
於北京
慈云轩
晃汝

清水河畔
135cm×68cm

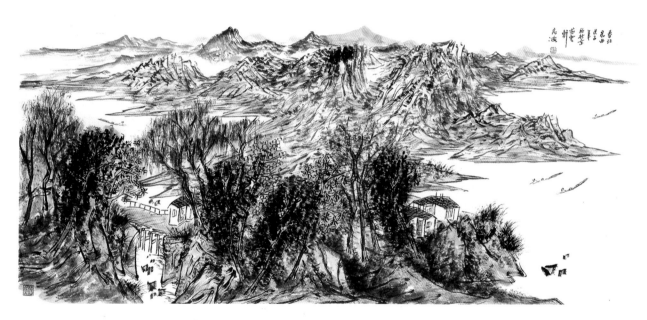

春江晨曲　80cm×180cm

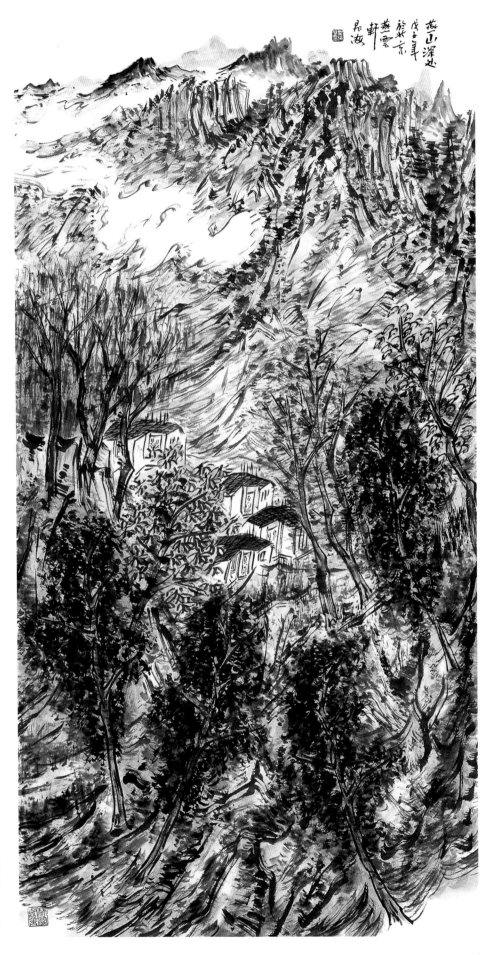

燕山深处 135cm×68cm

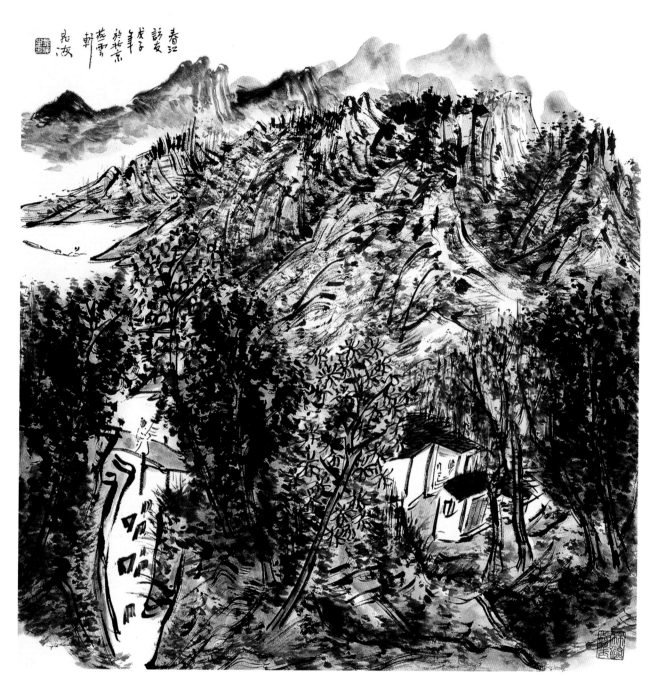

春江访友　68cm×68cm

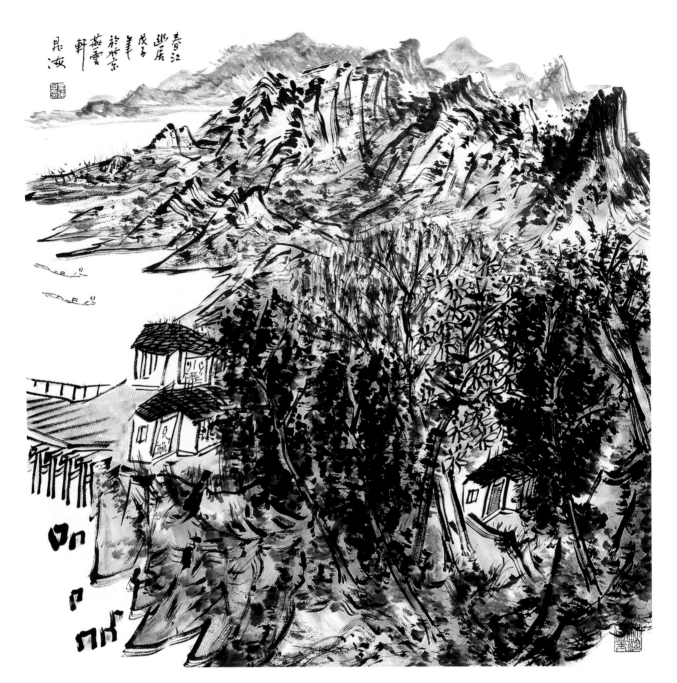

春江幽居　68cm×68cm

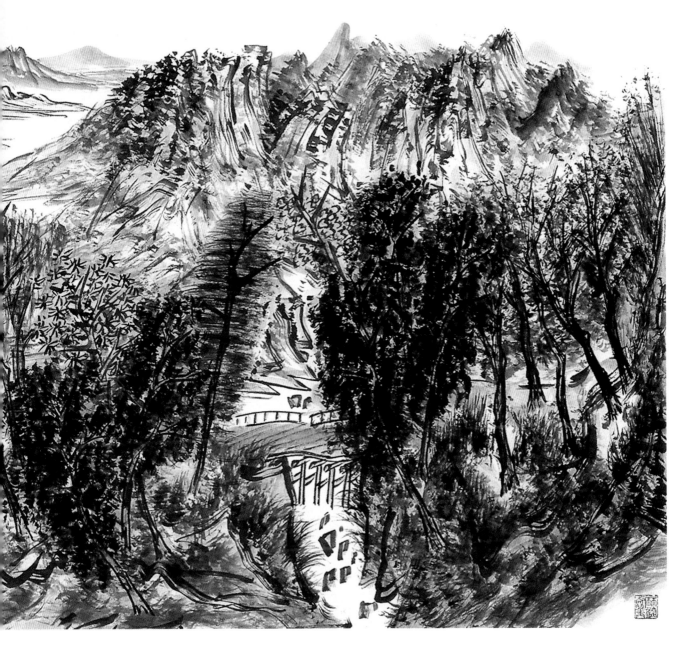

清幽居　80cm×180cm

陈恩

汉族，广东普宁市人。现为中国美术家协会会员。揭阳市美术家协会副主席、揭阳画院画师、揭阳中国画院副院长。

1997年毕业于广州美术学院中国画系山水研究生班，现于中国美术家协会山水创作室。

1997年作品《数点银花天地情》、《迎朝霞》、《怒涛》三件入选1997广东省体育美展。

1998年作品《梅乡情》入选广东省第一届中国画展。

作品《练江之源》入选中国美术家协会主办"中亨杯"全国书画大展，获优秀奖。

1999年作品《踏歌图》入选广东省庆祝建国50周年美展，并获广东省群众创作一等奖。

2000年作品《金河谷》入选中国美术家协会主办"世纪·中国风情"全国画展，并获铜奖。

作品《重游大南山》入选广东省第二届中国画展。

2001年作品《大南山新貌》获广东省群众创作铜奖。

2002年作品《绿谷》入选广东省第三届中国画展。

作品《南阳晨曦》入选中国美术家协会、广东省宣传部"全国写生展"。

2003年作品《太行印象》入选中国美协第二届中国西部大地情全国山水、油画风景展。

2004年作品《霜叶红于二月花》入选广东省庆祝建国55周年美展。

2005年作品《秋山行》入选2005年全国中国画展，获优秀奖。

2006年作品《舍南舍北皆春水》入选全国第六届工笔画大展。

作品《冲破黎明前的黑暗》入选纪念红军长征70周年全国美展。

作品《秋山行》入选中国美术家协会第三届中国西部大地情全国山水、油画风景展。

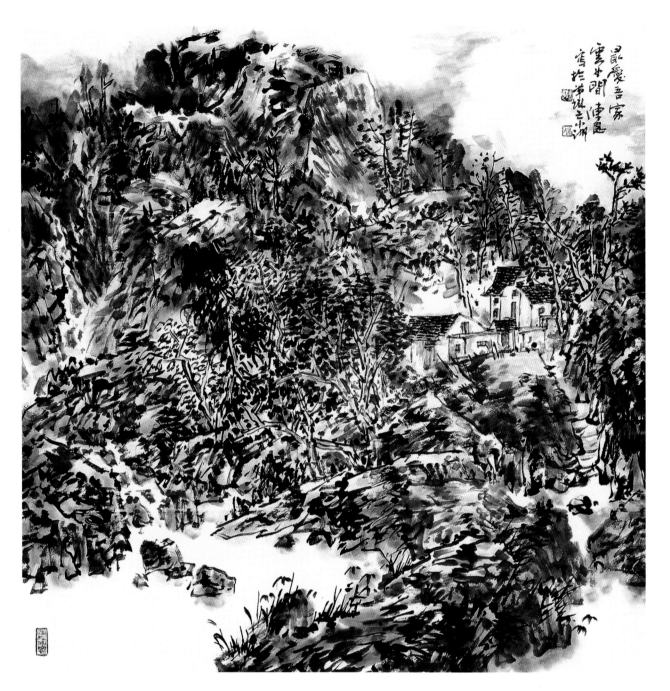

最爱吾家云水间　68cm×68cm

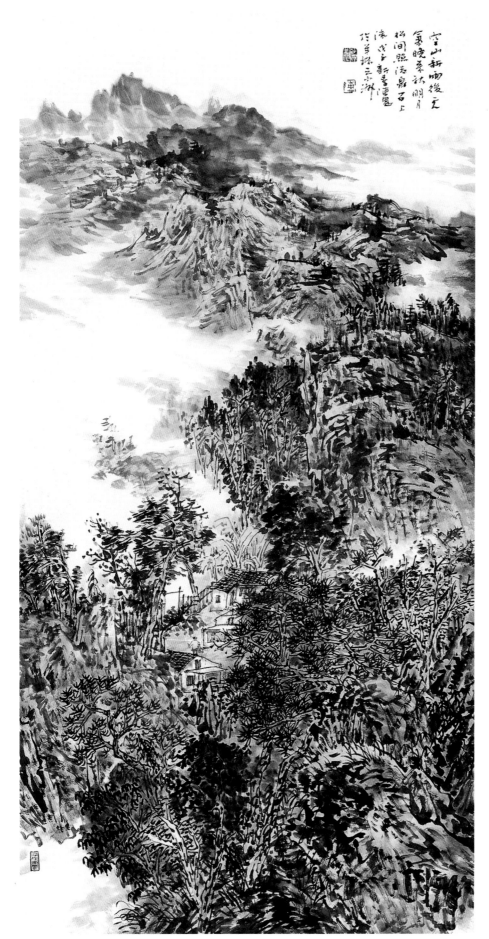

空山新雨後
天氣晚來秋
明月松間照
清泉石上流
竹喧歸浣女
蓮動下漁舟
隨意春芳歇
王孫自可留

空山新雨后 135cm×68cm

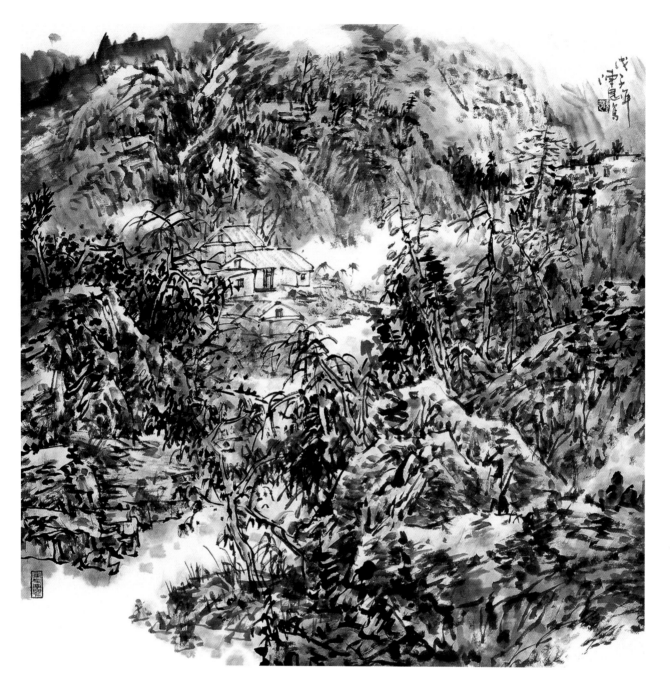

陈恩作品 68cm×68cm

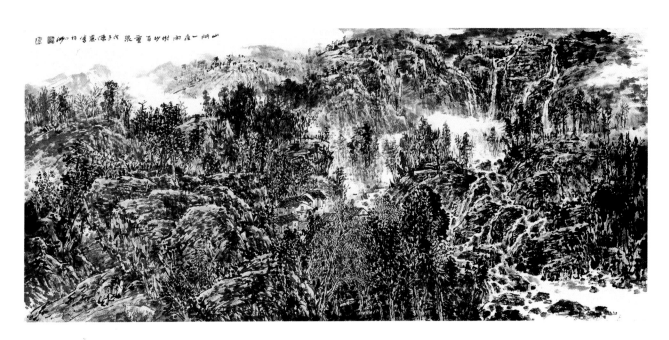

山间一夜雨　80cm×180cm

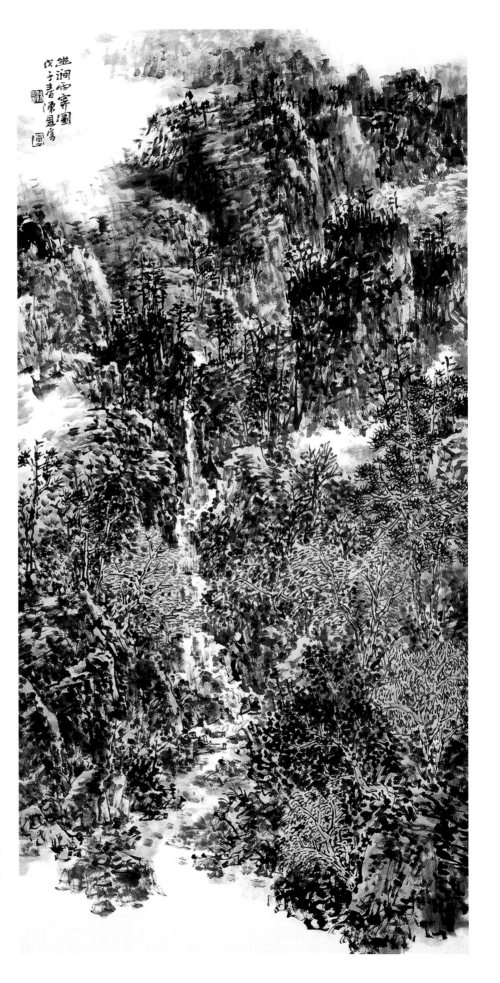

幽洞雨雾图 135cm×68cm

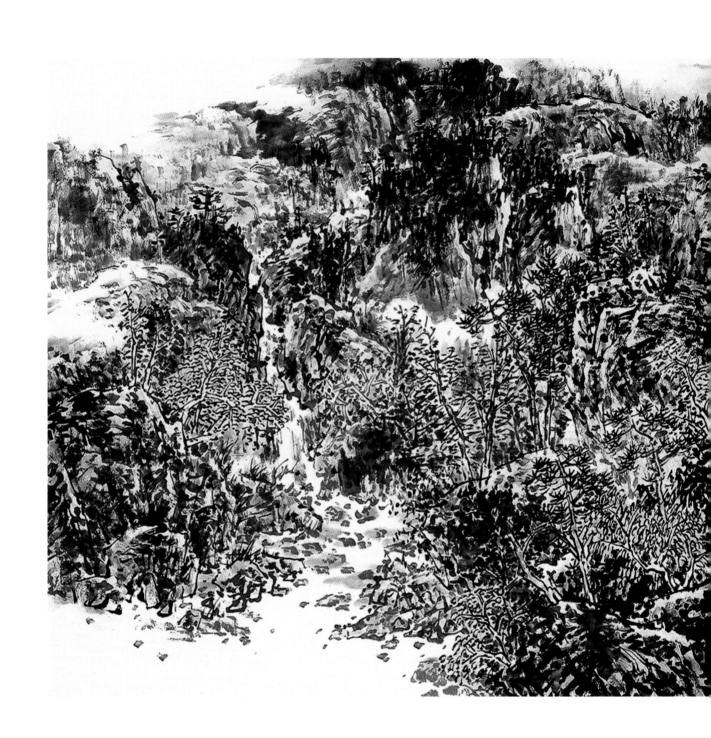

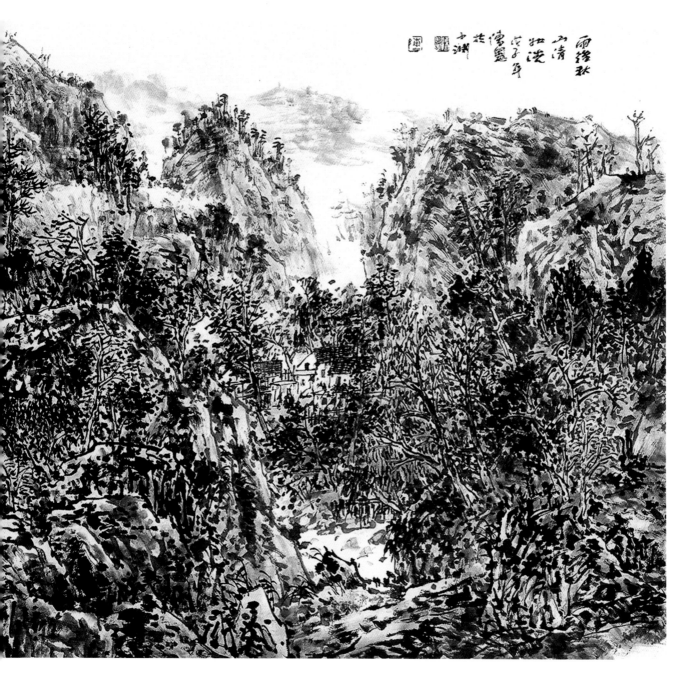

雨后秋山清如洗　80cm×180cm

秦云飞

　　山东兖州市人。国家一级美术师（教授），中国美术家协会会员。现为济宁市美术协会副秘书长、济宁市中国画院常务副院长。云飞主攻中国花鸟画，工、写皆精，功力深厚、风格鲜明。

　　1999年作品《春常在》获中国文化部、中国画展二等奖。2003年作品《雨林珍卉》获中国美术家协会全国美术作品展优秀奖。2006年作品《微山湖春晓》获中国美术家协会主办的"黄河壶口赞"中国画提名展优秀奖。2006年《晨曦》入选全国第六届工笔画大展。《雪中仙子》、《百事和合》入选第十九次新人新作展。2007年作品《羲之意境》入选第三届全国中国画展。

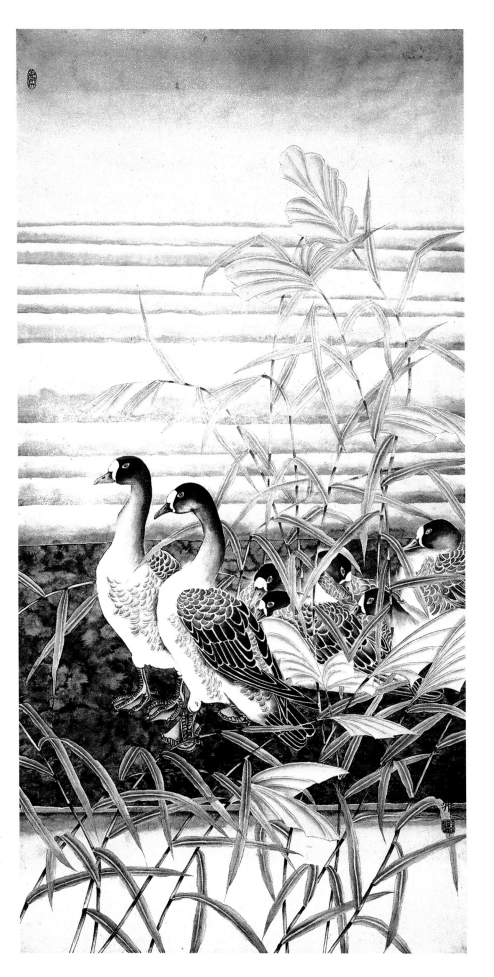

秦云飞作品 135cm×68cm

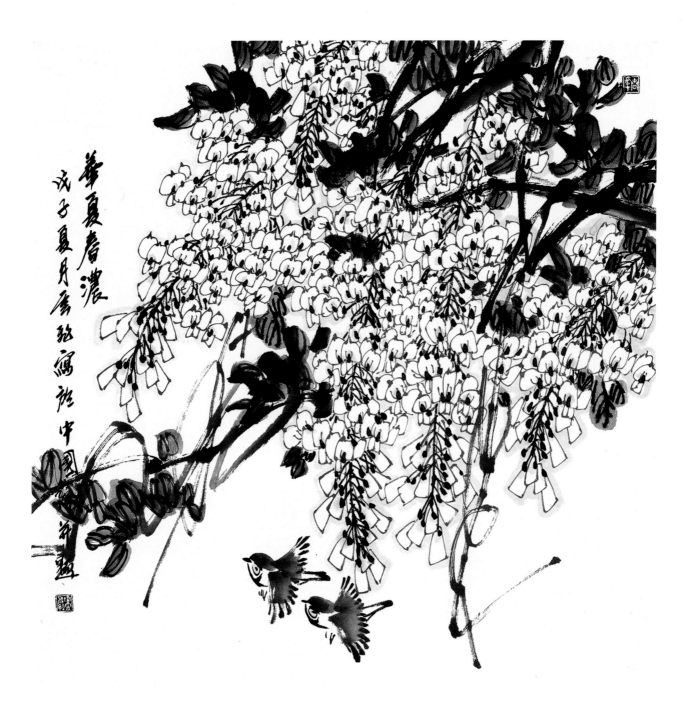

华夏春浓 68cm×68cm

第一届全国优秀中
青年国画家作品集
京都翰轩
JINGDUHANXUAN

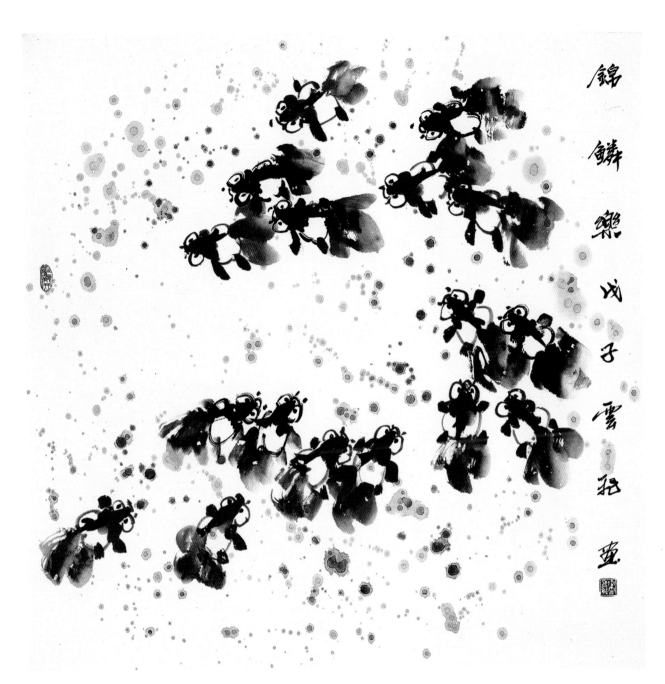

锦鳞乐　68cm×68cm

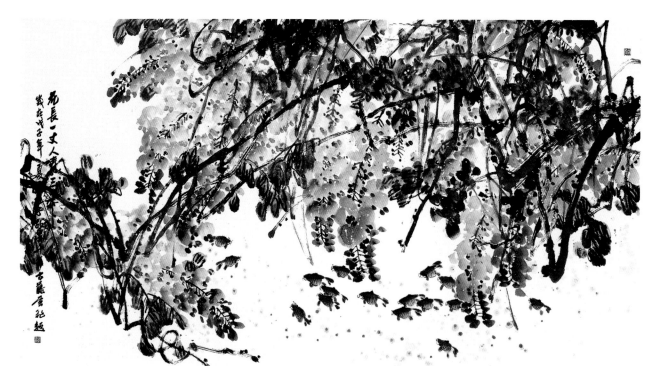

花长一丈 人寿三千　80cm×180cm

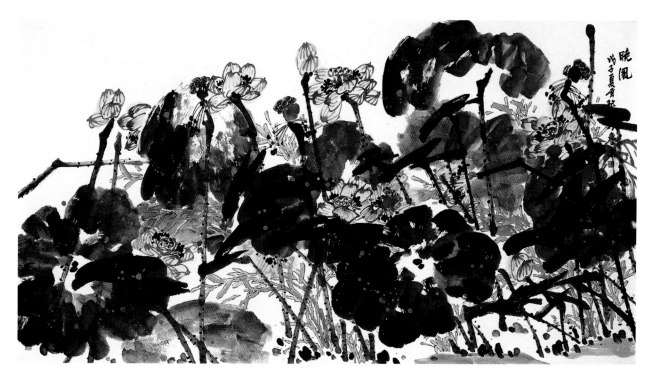

晓风　80cm×180cm

秦云飞作品 135cm×68cm

编后记

　　"京都翰轩"是2002年由王金明创立的个人艺术机构，纯属个人艺术平台。创立之初，策划并创作巨幅长卷《万里长城全景图》，历时一年，走遍中国北方大部分地区。沿长城收集、写生，整理各种资料万余件（张），使其对以后的绘画创作思路、理念产生巨大影响。后又陆续在近几年中先后与中国美术家协会合作，成功策划五次艺术活动。

　　进入2008年，"京都翰轩"经过几年来对文化、绘画、美术史的探寻、总结、学习，逐步探索一个以个体画家自愿结合，以"京都翰轩"为品名的艺术平台，并将其打造成一个为有实力的艺术家而构建的机构，向社会各方面推介其艺术成果。"京都翰轩"计划每年举办两届画展，每届20人左右，实行末尾淘汰制，从而使本组织一直保持着纯粹性、艺术性，同时也通过这样一种推广宣传模式，让更多的业内人士、专家、公众对我们的作品有个更广泛的了解与评价。

王金明

2008.5